王羲之黄庭经

历代名家小楷大观

③

宛莹 编著

江西美术出版社
全国百佳出版单位

图书在版编目（CIP）数据

王羲之黄庭经 / 宛莹编著 . -- 南昌 ：江西
美术出版社，2014.1
（历代名家小楷大观）
ISBN 978-7-5480-2635-8

Ⅰ . ①王… Ⅱ . ①宛… Ⅲ . ①楷书－法帖－中国－东
晋时代 Ⅳ . ① J292.23

中国版本图书馆 CIP 数据核字 (2013) 第 285301 号

江西美术出版社邮购部
联系人：孙翠雯
电话：0791-86566124
QQ：573803943

历代名家小楷大观·王羲之黄庭经

编　著	宛　莹	
出版发行	江西美术出版社出版发行	
	（南昌市子安路 66 号）	
地　址	http://www.jxfinearts.com	
E-mail	jxms@jxpp.com	
邮　编	330025	
电　话	0791-86565509	
经　销	全国新华书店经销	
印　刷	江西印刷股份有限公司印刷	
开　本	787×1092　1/8	
印　张	8.5	
版　次	2014 年 1 月第 1 版　2014 年 1 月第 1 次印刷	
书　号	ISBN 978-7-5480-2635-8	
定　价	25.00 元	

赣版权登字-06-2013-706

出版说明

　　楷书按字形大小分为大楷、中楷、小楷。小楷形成于魏晋，钟繇《宣示表》《荐季直表》《贺捷表》，王羲之《黄庭经》《东方朔画赞》《乐毅论》，王献之《洛神赋》等，均是早期的小楷名作。隋唐时期，在"尚法"风气影响之下，小楷有了进一步发展，隋代无名氏《董美人墓志》、唐代钟绍京《灵飞经》以及《唐人书妙法莲华经》等，是这一时期杰出的小楷作品。宋元以后，特别是明清时期，科举考试要求士子能写出工整秀丽的蝇头小楷，擅长小楷的书家日益增多。其中，元代赵孟頫和明代宋克、祝允明、文徵明、王宠、董其昌等均颇有建树，留下了很多精妙的小楷作品。

　　小楷以其实用性和秀丽、典雅的格调，成为书法艺术园地中的一朵奇葩。在古代，小楷不仅用于科举考试、书写公文信札、抄录诗文等多种实用场合，而且用于书写长卷、扇面、册页等书法作品。在今天，广大小楷书法爱好者将临习古代名家小楷作为学习小楷的不二法门。不少书法家也喜欢用小楷书写长卷、斗方、扇面、册页等多种形式的书法作品，喜欢用小楷给师友写信，谈艺论道。许多书法家常常把学习小楷当作练眼力、强功力、积学养的重要途径。众多大楷书法爱好者则从小楷书法中汲取滋养，将学习小楷视为进一步提高书法技能的有效门径；众多的硬笔书法爱好者喜欢追学古代经典小楷，以进一步提升硬笔书法的表现能力；学习工笔画的人为了锤炼掌握线条的功夫，也往往临摹古代的小楷法帖。这些现象说明，当今时代，小楷虽然从书法的实用领域退出而主要成为书法艺术的专用书体，实用范围不如古代那样广泛，但仍然表现出郁勃的艺术生命力。

　　"书圣"王羲之《笔势论十二章》云："大小尤难，大字促之贵小，小字宽之贵大，自然宽狭得所，不失其宜。"宋代文坛领袖欧阳修《跋茶录》云："善为书者，以真楷为难，而真楷又以小字为难。"大文豪苏轼《东坡集》云："大字难于结密而无间，小字难于宽绰而有余。""书法当自小楷出，岂有未有正书而以行草称也？"尚意书法大师米芾《海岳名言》云："世人多写大字时用力捉笔，字愈无筋骨神气，作圆笔头如蒸饼，大可鄙笑。要须如小字，锋势备全，都无刻意做作乃佳。"以上古代书法圣贤的精辟之论，形象而生动地阐述了小楷的书法地位及其在书法学习和书家成长历程中的重要性，揭示了小楷书法要义及其与大楷书法的辩证关系。历代书法名家大都具有小楷功底，而且给后世留下了许多小楷经典之作。

　　然而，历代名家小楷由于字径只有数分，形体很小，行笔短促，其丰富的书法内涵难以让人观察清楚，初学者往往困惑不解，望而却步。另外，对写大楷的书法爱好者来说，要想涉猎小楷经典、汲取书法滋养也绝非易事，因为小楷的提按、顿挫、藏露等动作往往在暗中稍作转换就完成了，不像大楷那样明显。相对于其他书体，小楷技法更加精熟，更具有自然书写性。众所周知，书法是一门非常强调技法训练的传统艺术。然而，当今书法爱好者们大都是上班族、在校学生及老年朋友，他们要么少有余暇，要么年老眼花，迫切希望拥有一套既能大处着眼、观察入微、临写方便，又能小处入手、功效明显的小楷实用读物。

　　本套丛书的编辑出版，适应了目标读者群体的迫切需求。每本字帖选择传世善本为蓝本，充分运用现代电脑技术，对古代名家小楷法帖适度放大，传真呈现，使其形体面貌、书法细节淋漓尽致地展放在读者面前。原大呈现引领读者回归原帖，追学原帖的书法神韵。同时，书中还提供了简繁并陈的释文，编排了具有很强针对性、指导性、可读性的专论文章，为读者营造临习氛围，指点学习路径。祈望本丛书能成为广大小楷书法爱好者临习名家小楷的良师益友，为大楷书法和硬笔书法爱好者提供一种有益的学习借鉴。

王羲之及其小楷《黄庭经》

王羲之（303—361），字逸少，琅邪临沂（今属山东）人。家族随晋室南渡，徙居会稽山阴（今浙江绍兴）。王羲之出生在一个豪门大族和书香之家，初为秘书郎。而立之年，他被征西将军庾亮请为参军，累迁长史、江州刺史，最后官至右军将军、会稽内史，世称"王右军"。

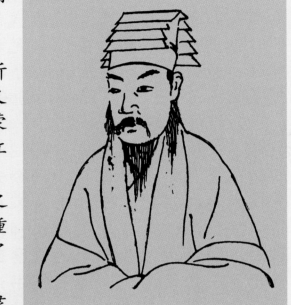

王羲之7岁学习书法，初拜卫夫人（卫铄）为师。12岁时，他从父亲的枕头中得到古人的《笔论》，倾听父亲讲解其中的大意，从此"学功日进"。后来，他又跟随叔父王廙学习书法。他从卫夫人和叔父两位启蒙老师处和《笔论》中得到钟繇书法的真传，后来又渡江北上，遍游名山，从李斯、曹喜、钟繇、梁鹄、蔡邕、张昶等人的碑帖中探幽索秘，汲取营养。他博采前人之长，精研笔法体势；草书多取法张芝，楷书得力于钟繇；增损古法，裁成新意，一变汉魏朴质书风，改进了钟楷，开创了行书的新面貌。

王羲之的传世楷书主要是小楷，如果说钟楷还"隶意犹存"的话，那么王羲之楷书则基本上摆脱了隶书的痕迹，具备了较完备的楷书法则。王羲之传世小楷作品主要有《乐毅论》《黄庭经》《孝女曹娥碑》《东方朔画赞》等。《黄庭经》原为道教上清派的重要著作，也被内丹家奉为内丹修炼的主要经典。由于注重意念、静思默想，简便易行，《黄庭经》很适合士子的口味，故东晋以来，一直在社会上广为流传，具体分为《黄庭内景经》《黄庭外景经》和《黄庭中景经》三种。王羲之所写《黄庭经》即为《黄庭外景经》，卷末落款为"永和十二年五月廿四日五山阴县写"，被唐褚遂良《右军书目》列为王羲之楷书第二。清代包世臣赞曰："秘阁所刻之《黄庭》，南唐所刻之《画赞》，一望唯见其气充满而势俊逸，逐字逐画，衡以近世体势，几不辨为何字。盖其笔力惊绝，能使点画荡漾空际，回互成趣。"

王羲之书《黄庭经》，记载最早的是南朝梁陶弘景写给梁武帝萧衍的《论书启》，后世书家智永、欧阳询、虞世南、褚遂良等均有临本。遗憾的是其真迹散失于唐天宝末年的"安史之乱"，后世所传"真迹"，只是唐人摹写本。《黄庭经》自宋以降有众多刻本流传，其中以宋元祐年间的《秘阁本》和《越州石氏本》为最。本书采用的正是著名的宋拓本之一。

从书法艺术的角度看，王羲之书《黄庭经》的用笔、结构均应规入矩。其点的写法有藏有露，有方有圆，小巧灵活。横画多以左低右高取势，注重长短变化，长横微凹，瘦直健劲；短横或左尖，或轻重均匀。竖画起笔藏露兼施，多作垂露，偶用悬针。撇画短而劲利，力量内含。捺画曲折舒展，捺脚厚重，棱角分明，有的写成长点。直钩多用折法，出钩较短；横钩斜折而下，没有强烈的顿挫；竖弯钩用转法向右平移而略带弯曲，钩尖向上带出。转折内方外圆，没有高耸的棱角。结体方式以平正宽博、内松外紧见长，平正中寓斜侧。凡有若干个横画的字，总有一横由左下向右上伸展，形成方中带扁的态势。凡是有撇捺的字，总是撇画收敛，捺画放纵，形成左上密集、右下疏朗的结构。在全篇布局上，有行无列，每行之中字形有大有小，或收或放，或正或斜；行与行之间，高低错落，不求整齐，避免了"状如算子"的毛病。整幅作品笔势精妙自然，结体平正疏朗，寓潇洒于方正之中，现飘逸于工整之外，雍容和穆，实为小楷上品。

王羲之小楷《黄庭经》，对后世书家影响深远。后世书家均从《黄庭经》中探究王羲之书法的路数，汲取丰富的书法营养。同时，王羲之小楷《黄庭经》也受到当代书法爱好者的青睐，被他们视为学习古代小楷书法的主要途径之一。

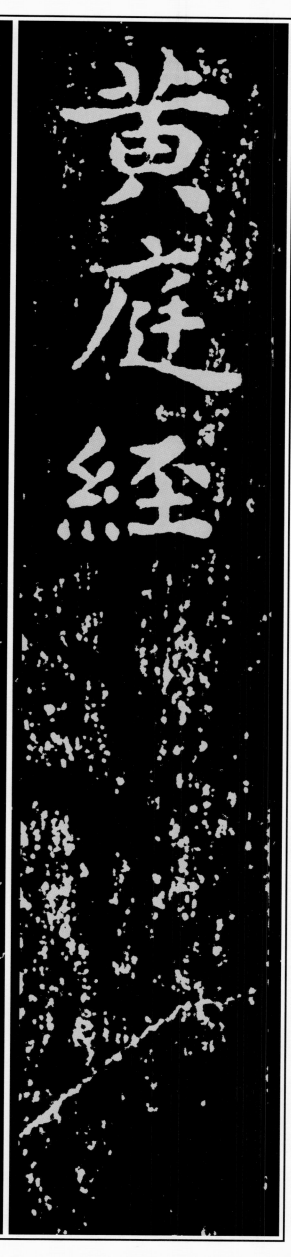

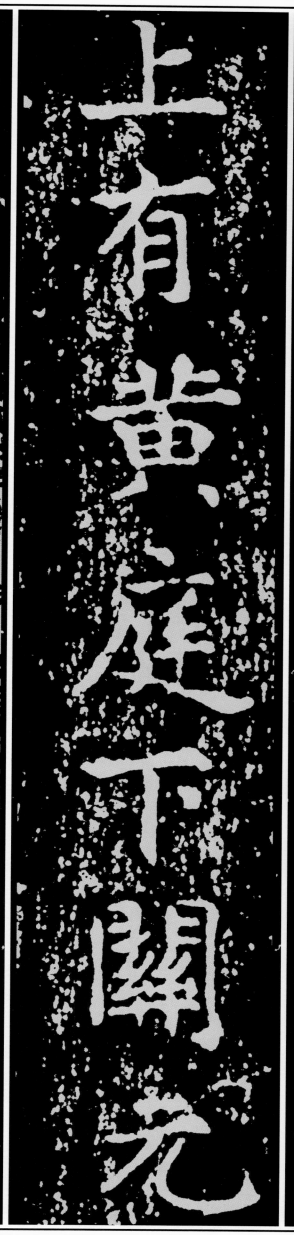

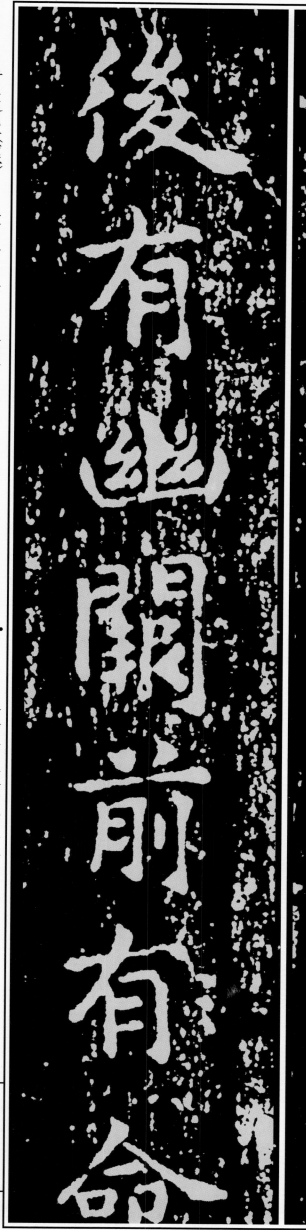

黄庭经（經）　上有黄庭下关（關）元，后（後）有幽阙（闕）前有·

注：
括号里的宋体字表示繁体或异体字
带黑点的字表示原帖中的衍字

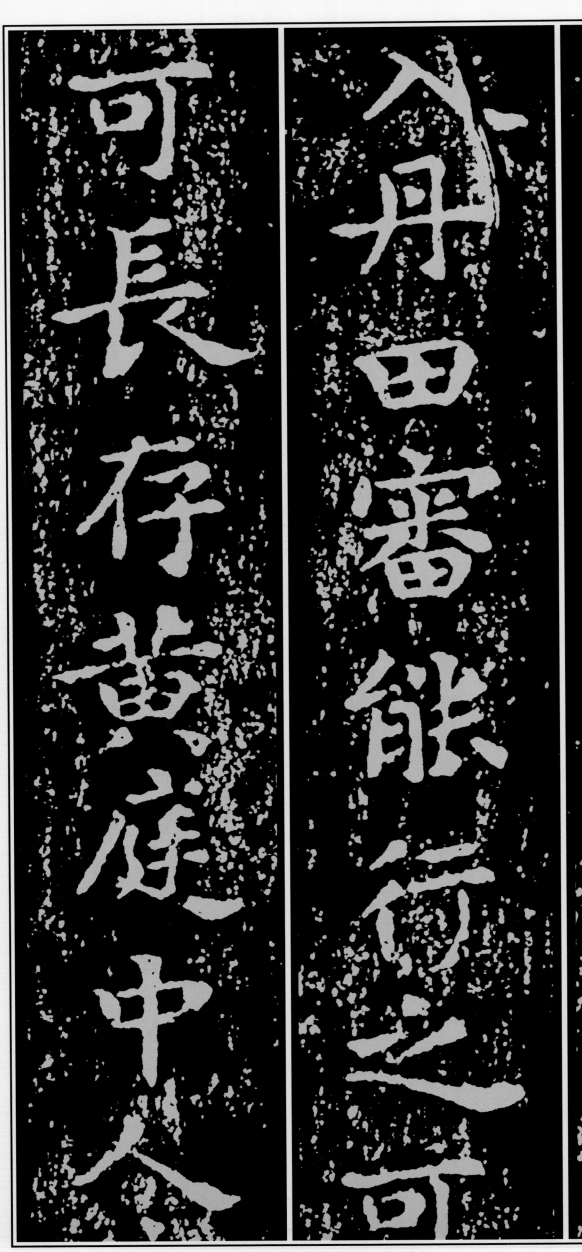

命门（門）。嘘吸庐（廬）外出
入丹田，审（審）能行之
可长（長）存。黄庭中人

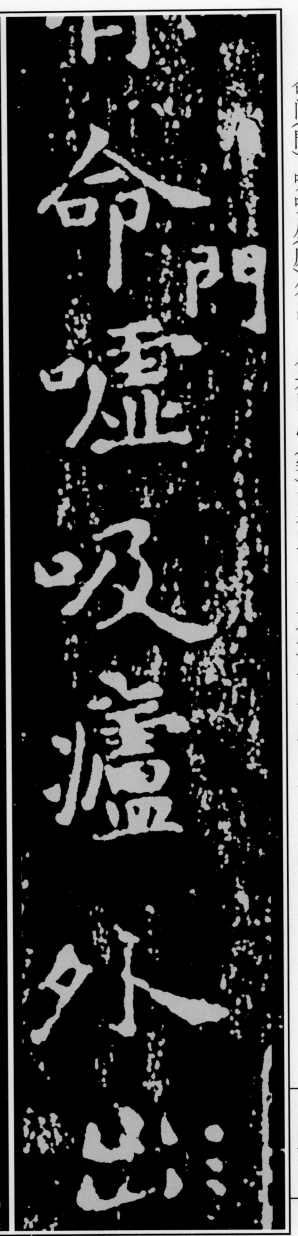

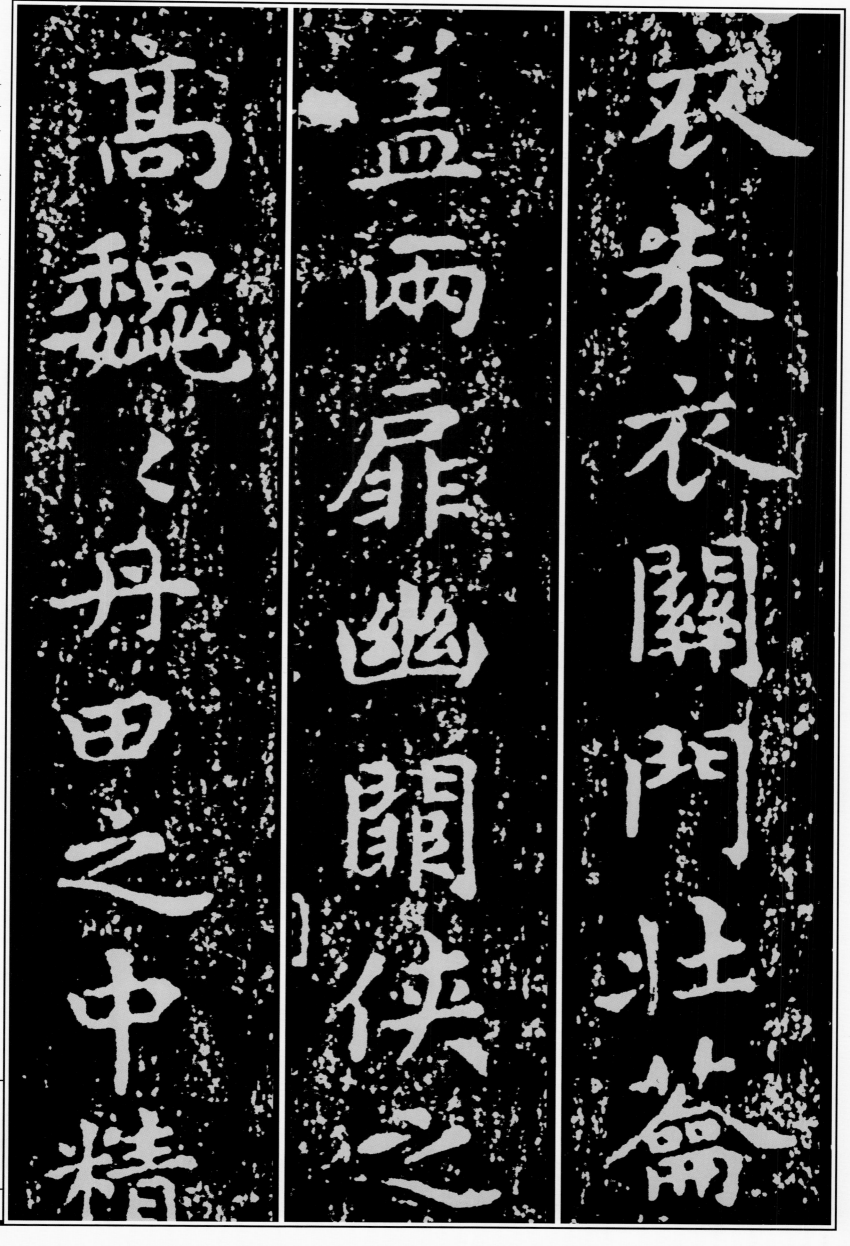

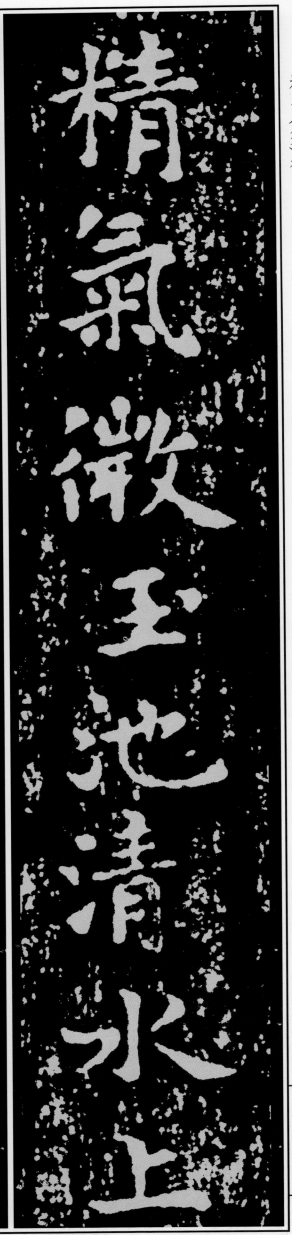
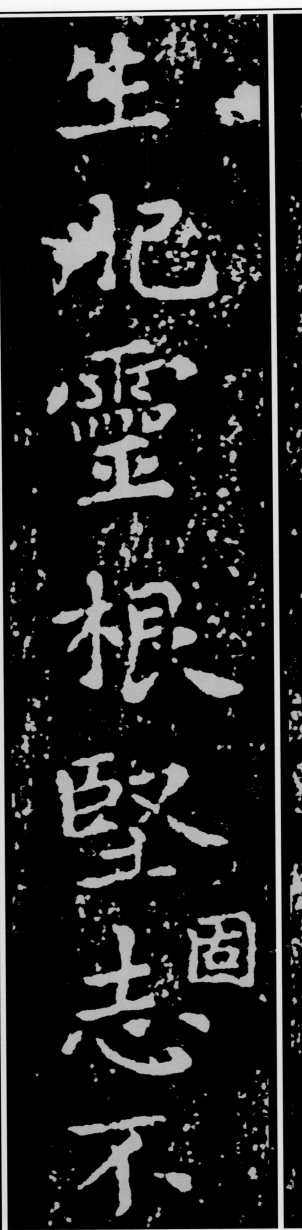

精气（氣）微。玉池清水上 生肥，灵（靈）根坚（堅）固志不 衰。中池有士服赤

四

朱，横下三寸神所居，中外相距重闭（閒）之，神庐（廬）之中务（務）修（脩）治。

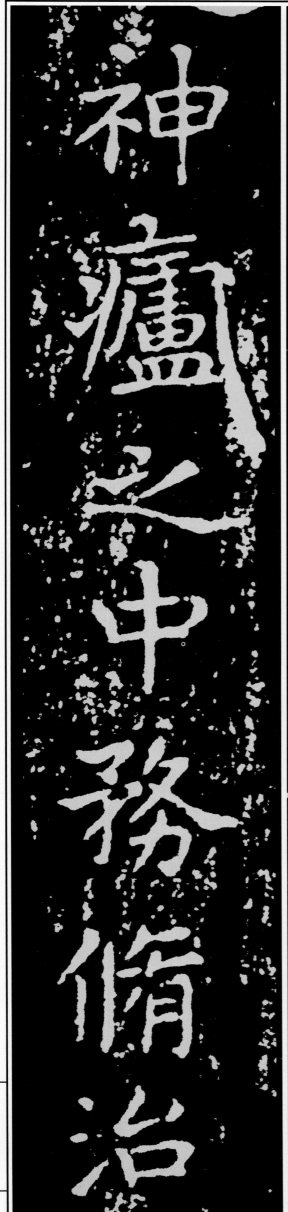

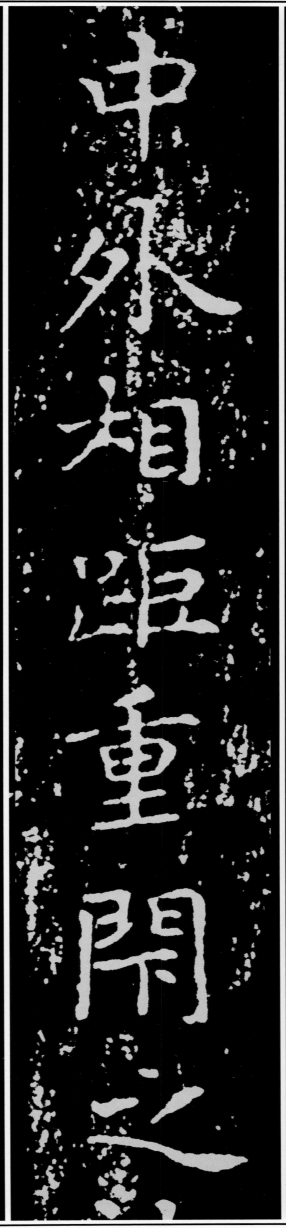

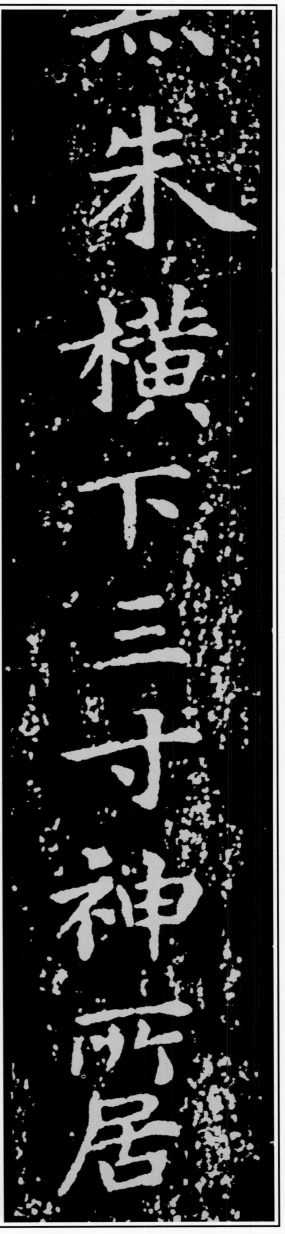

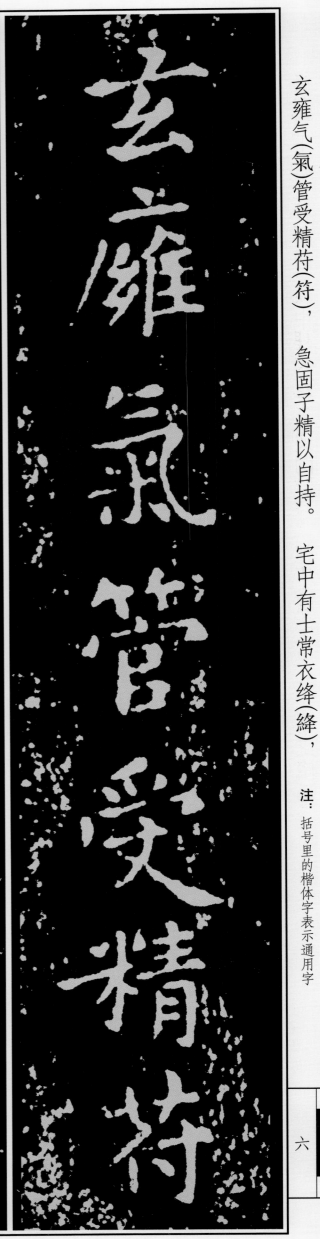

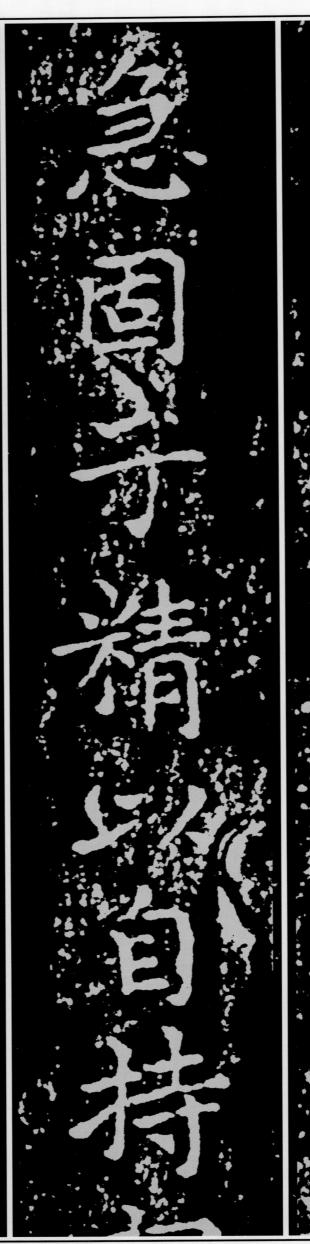

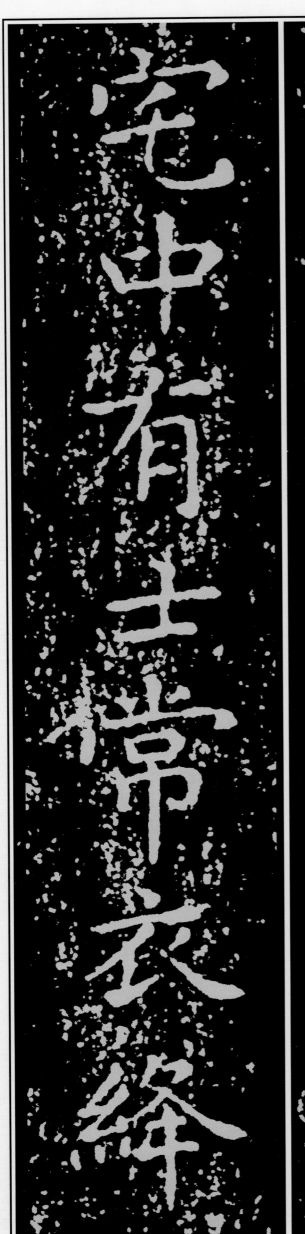

玄雍气（氣）管受精苻（符），急固子精以自持。

宅中有士常衣绛（絳），

注：括号里的楷体字表示通用字

子能見（见）之可不病。橫

理長（长）尺約（约）其上，子

能守之可无（無）恙。呼

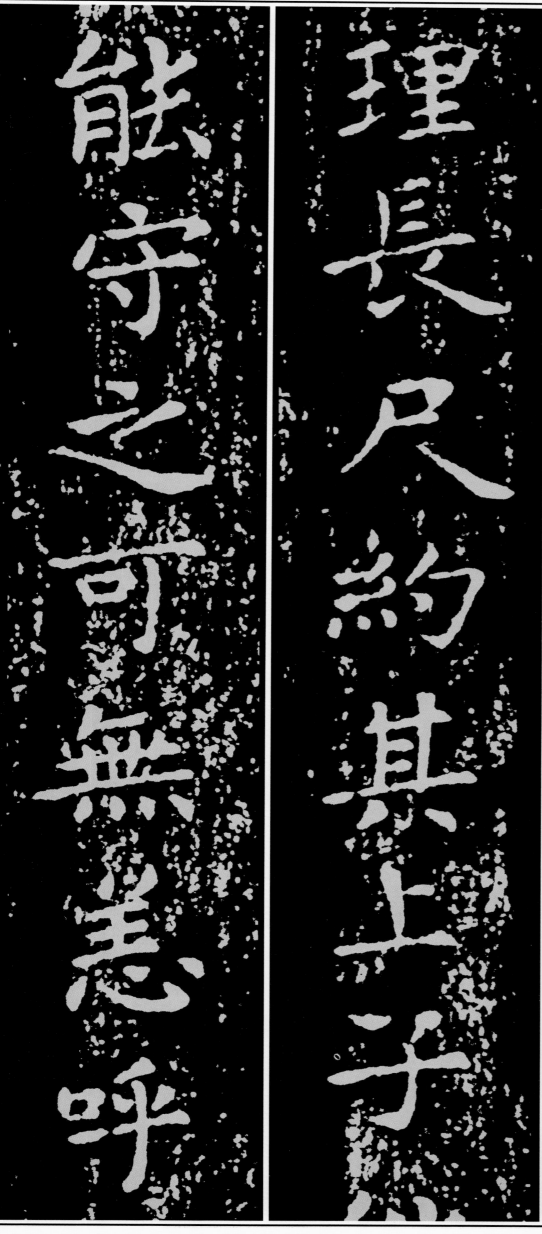
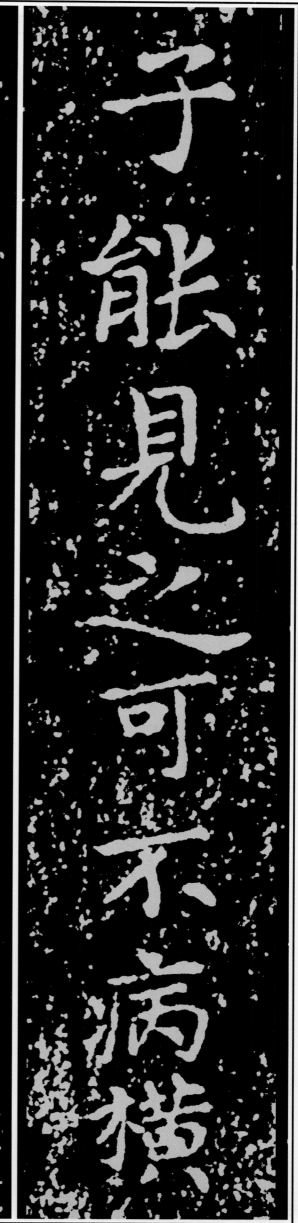

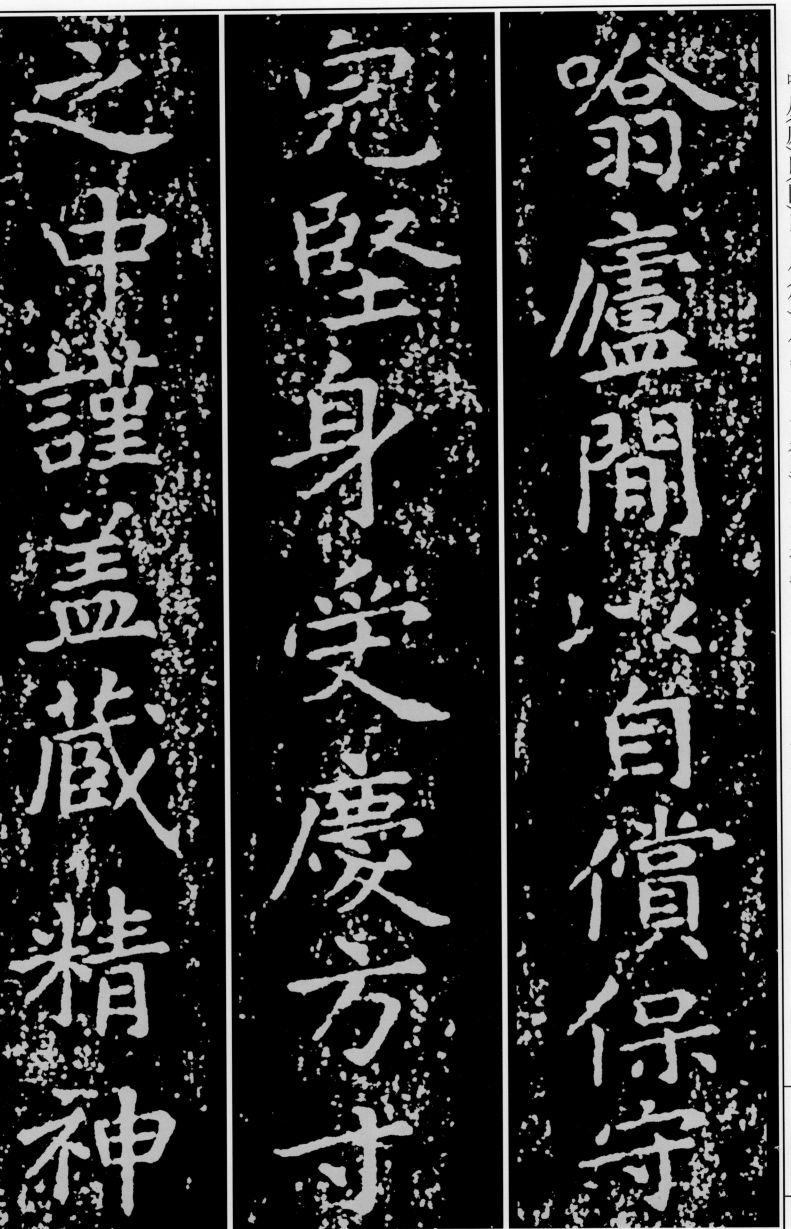

还（還）归（歸）老复（復）壮。侠

以幽阙（闕）流下竟，养（養）

子玉树（樹）不可杖。至

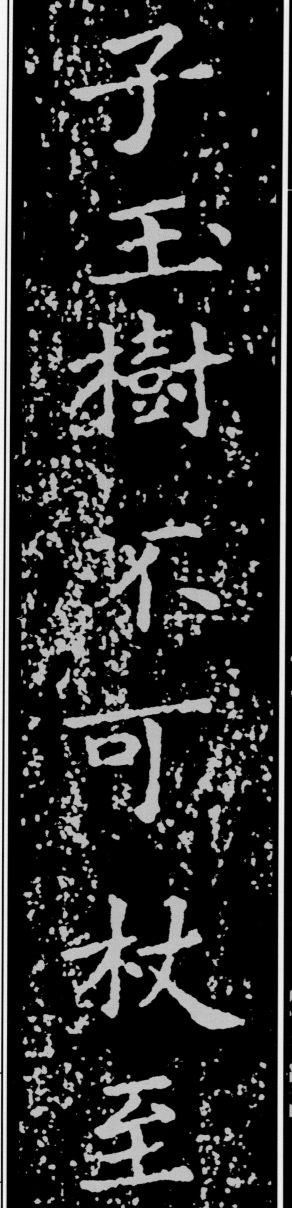

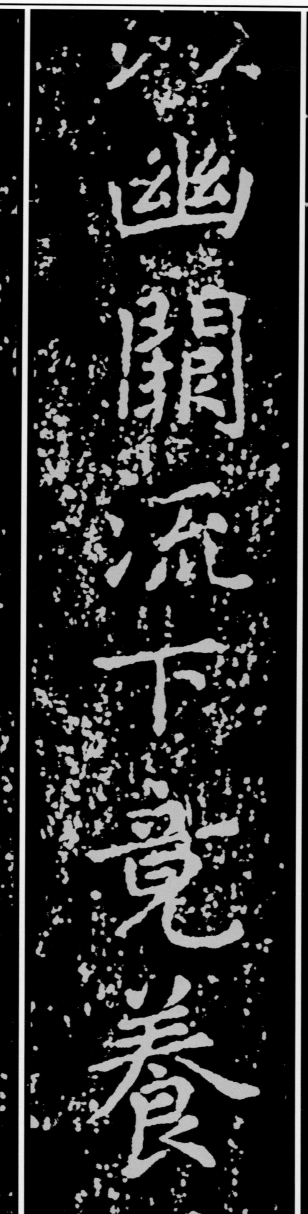

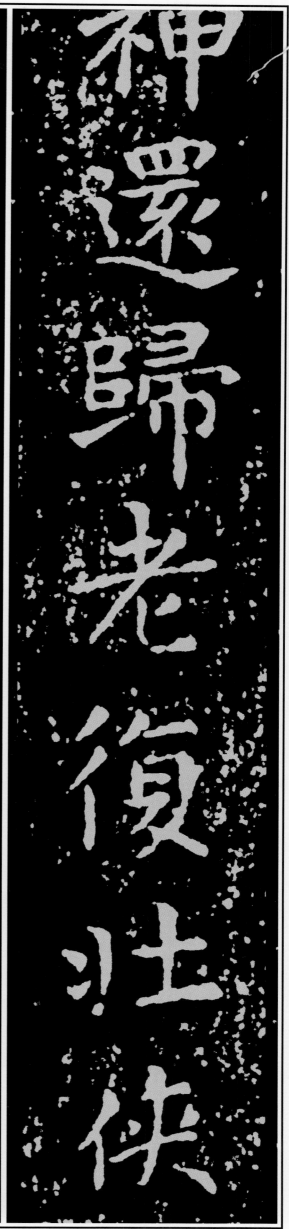

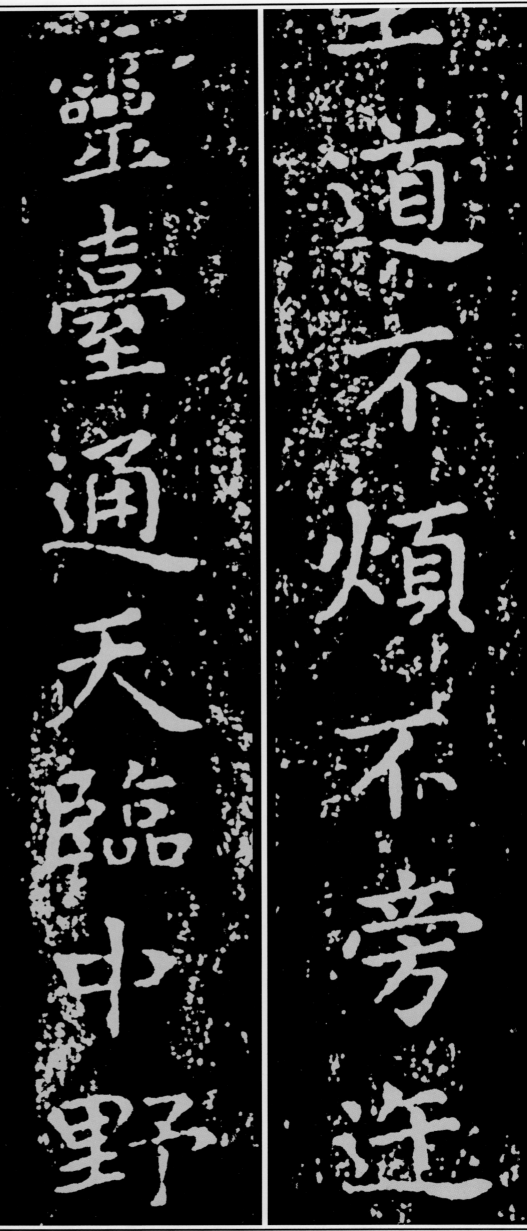

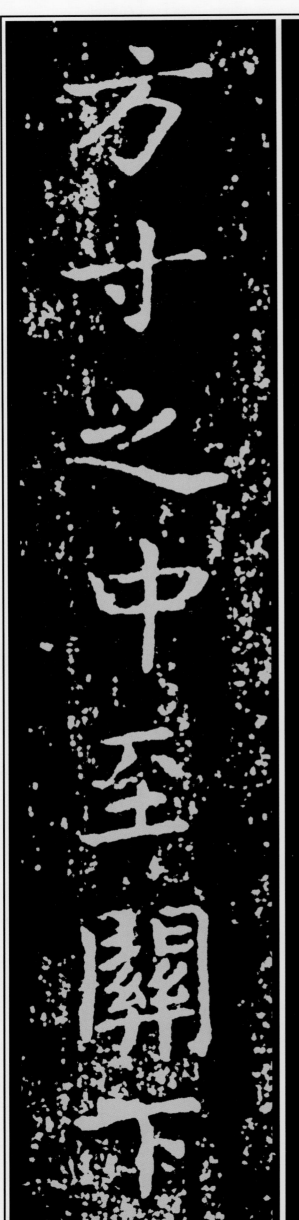

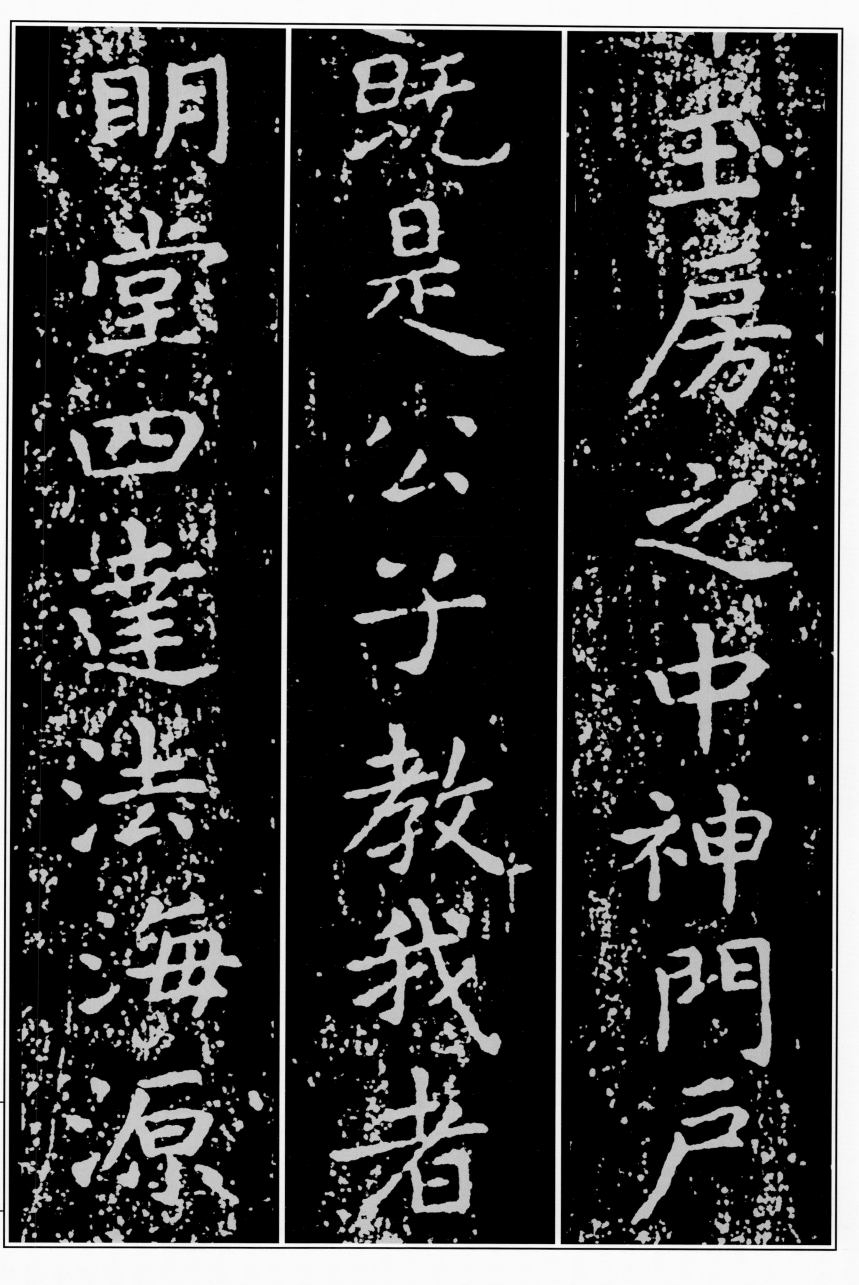

玉房之中神門戶

既是公子教我者

明堂四達法海源

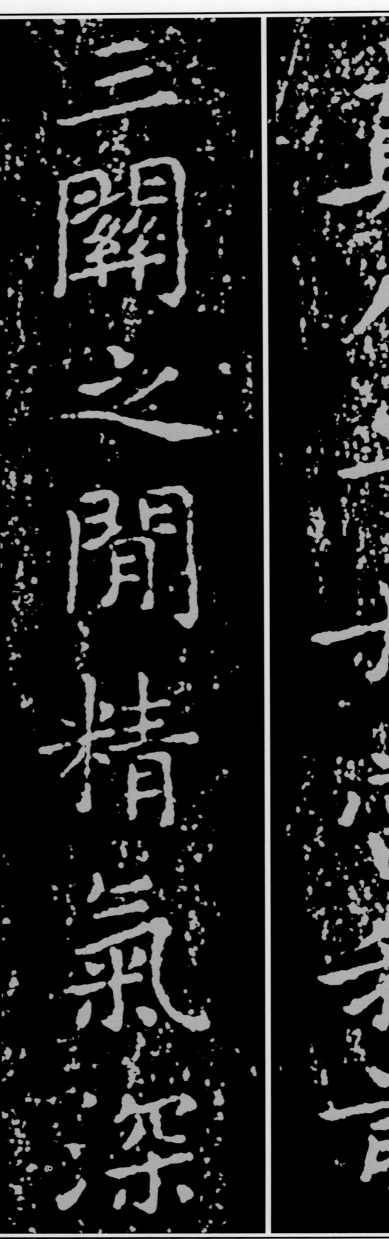

真人子丹当（當）我前，三关（關）之间（間）精气（氣）深，子欲不死修（脩）昆（崑）仑（崙）。

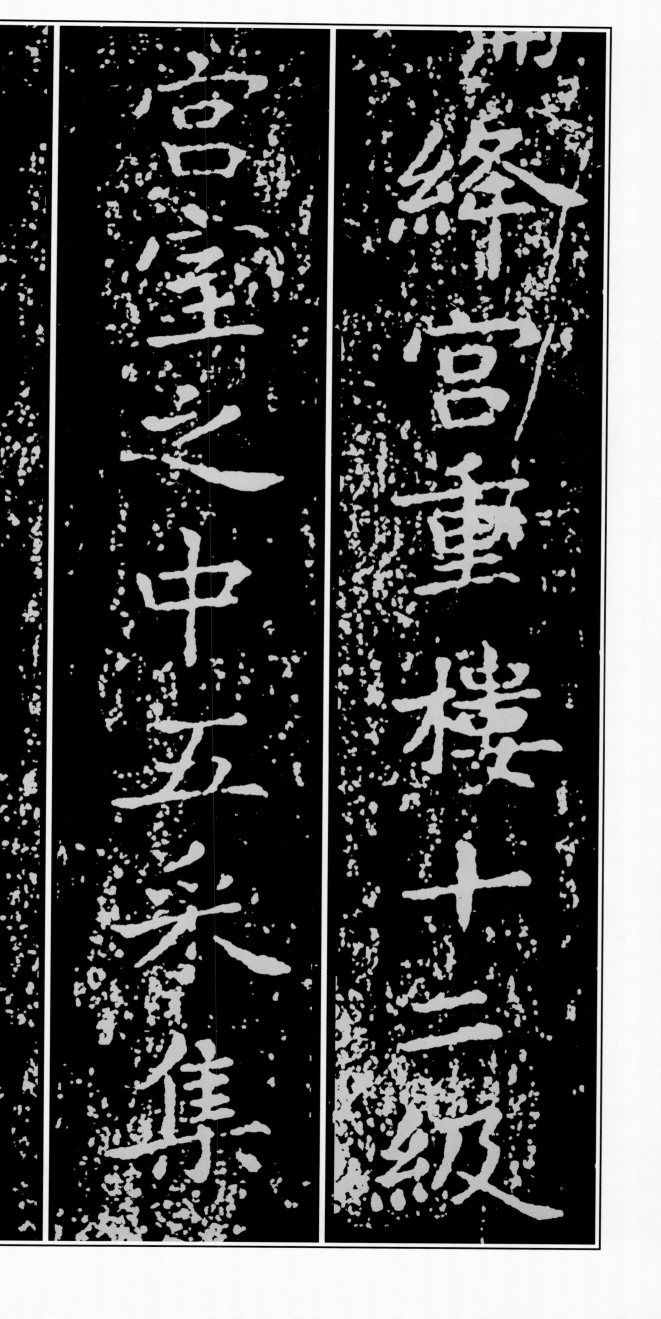

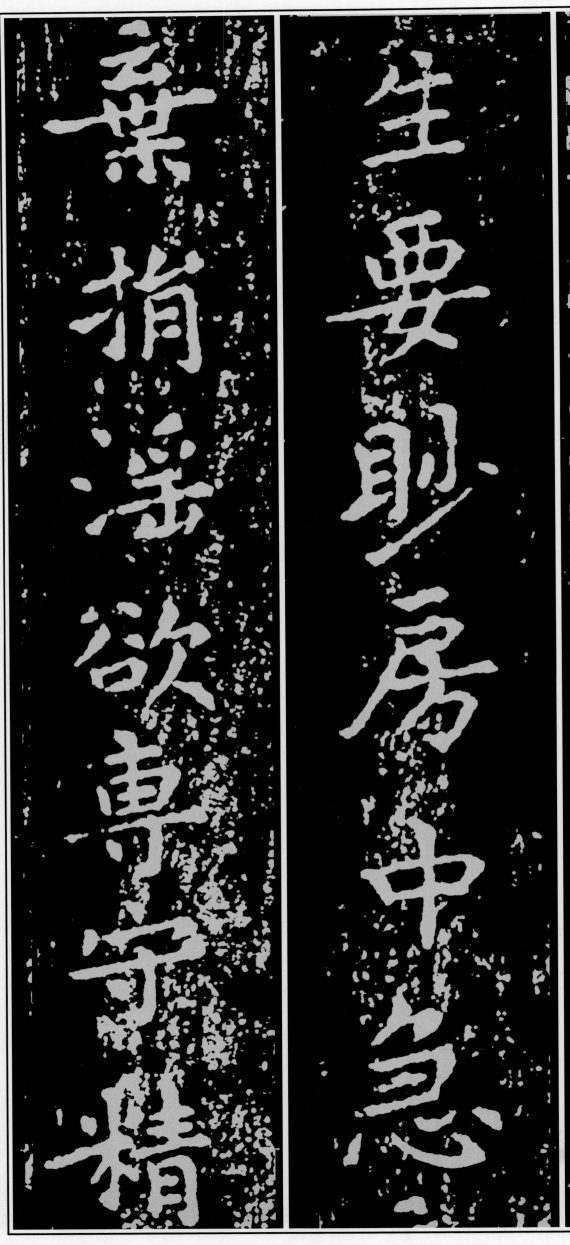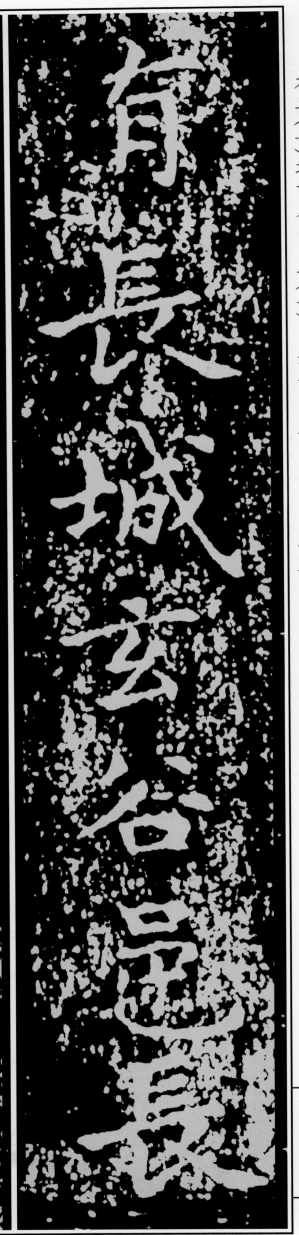

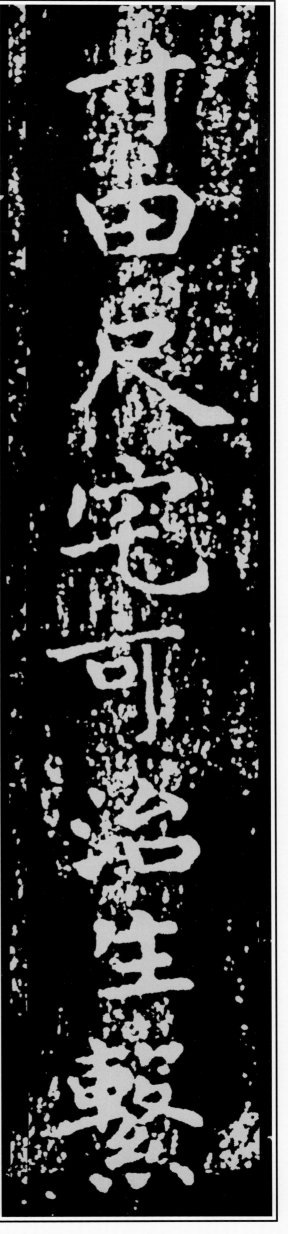

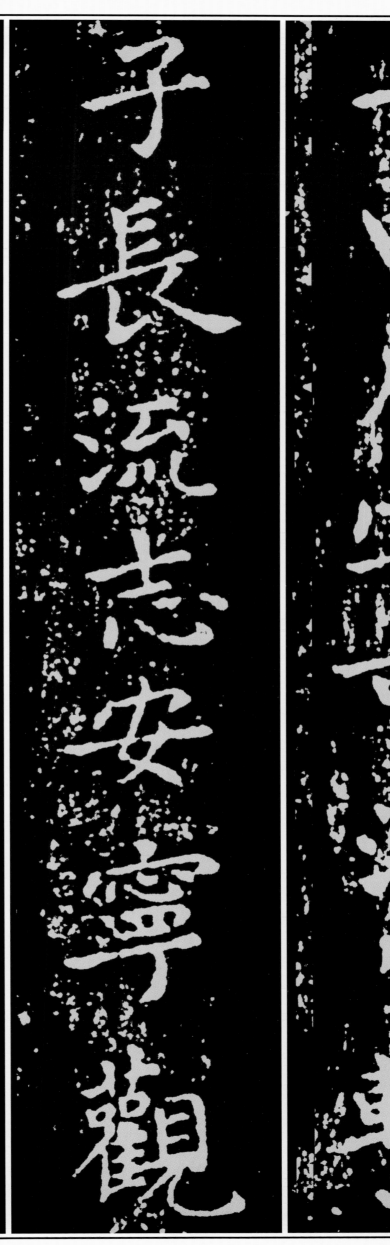

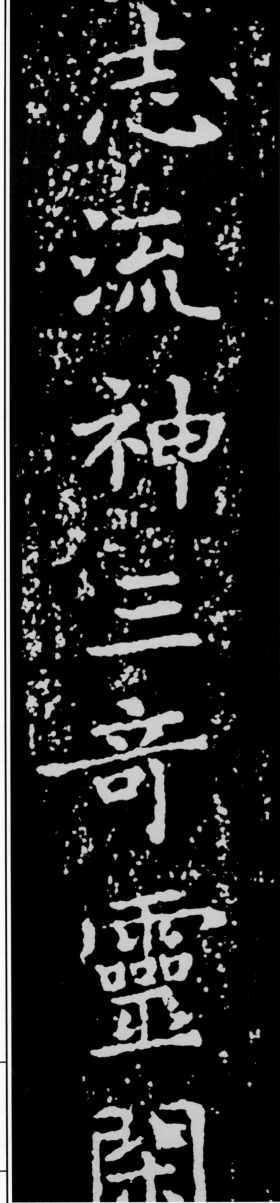

寸田尺宅可治生，系（繫）

子长（長）流志安宁（寧）。观（觀）

志流神三奇灵（靈），

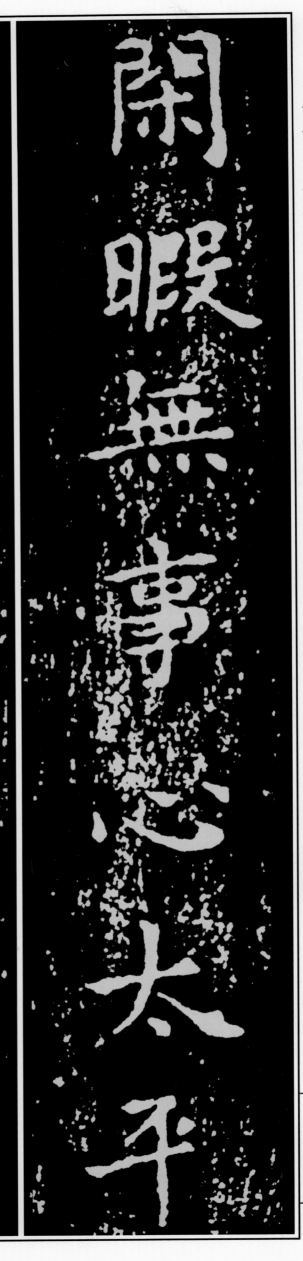
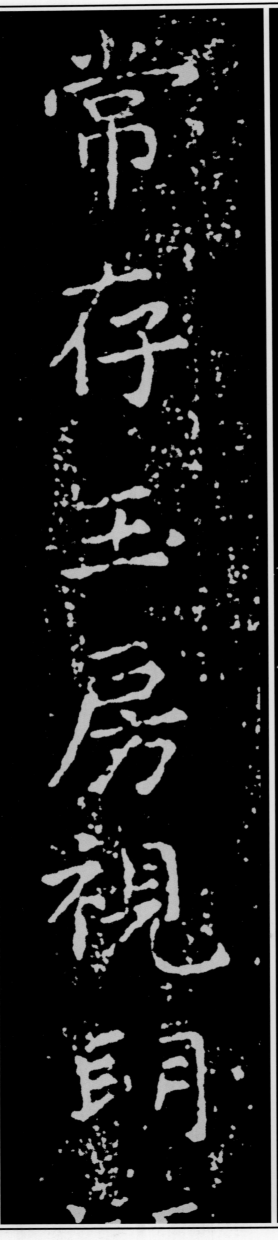

闲(閑)暇无(無)事心太平。

常存玉房视(視)明

达(達)，时(時)念大(太)仓(倉)不饥(飢)

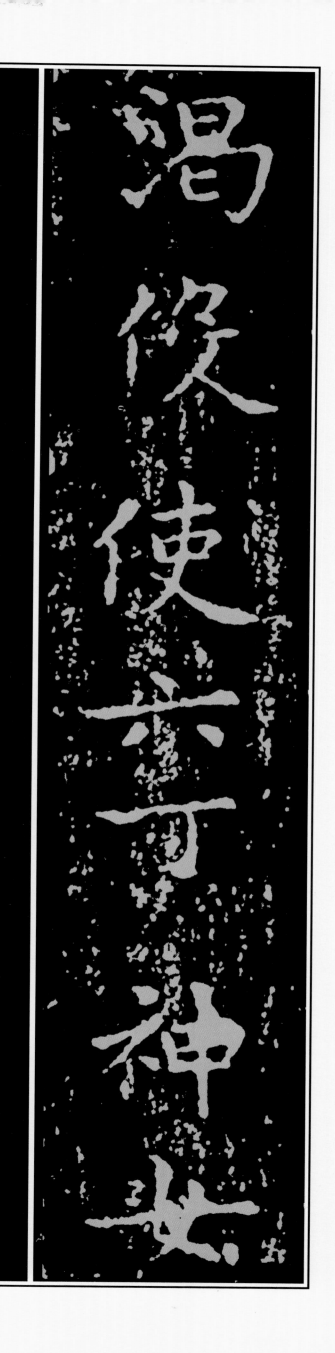

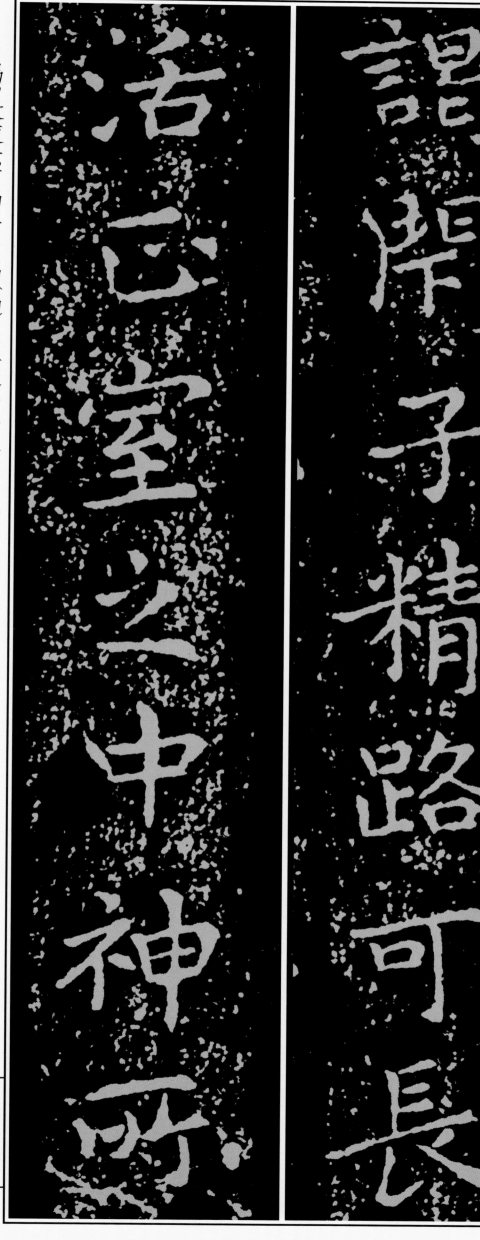

渴，役使六丁神女　谒（謁），闭（閉）子精路可长（長）　活。正室之中神所

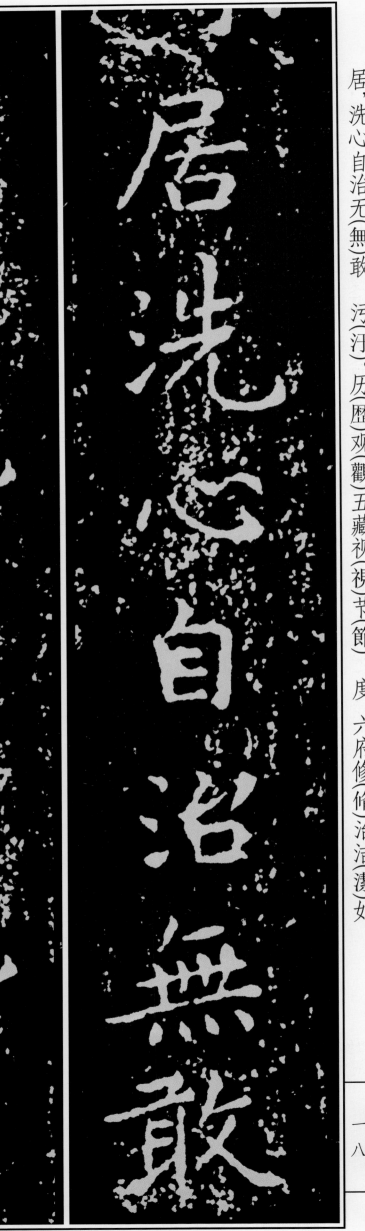
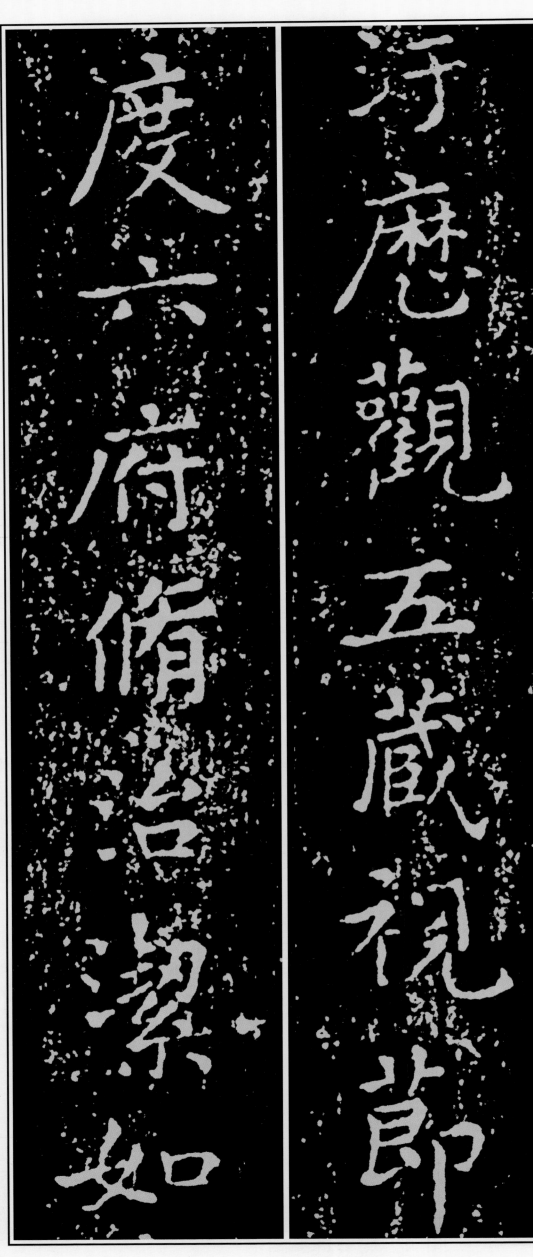

居，洗心自治无（無）敢
污（汙）。历（歷）观
（觀）五藏视（視）节（節）
度，六府修（脩）治洁（潔）如

素，虚无（無）自然道
之故。物有自然事
不烦（煩），垂拱无（無）为（為）心

如素虚无（無）自然

之故物有自然事

不煩垂拱無為

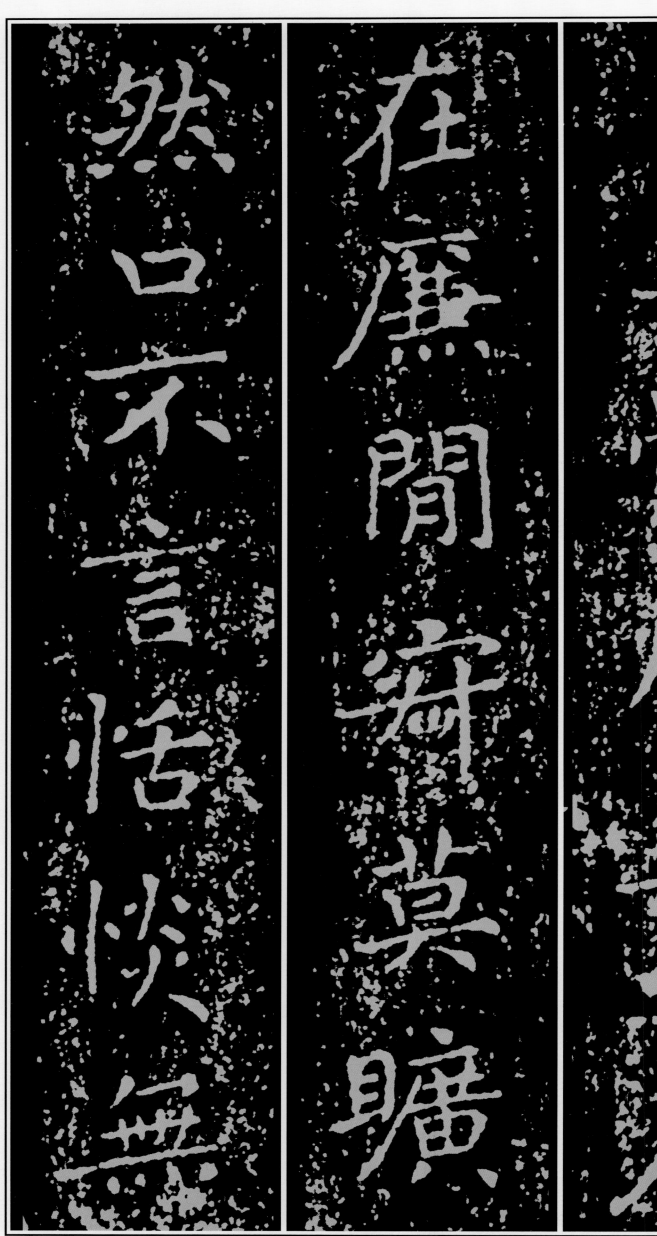

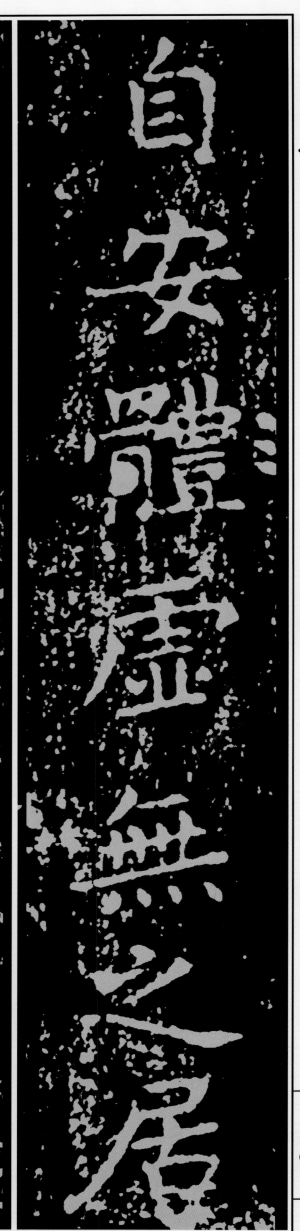

为（為）游（遊）德园（園），积（積）精香
洁（潔）玉女存。作道忧（憂）
柔身独（獨）居，扶养（養）

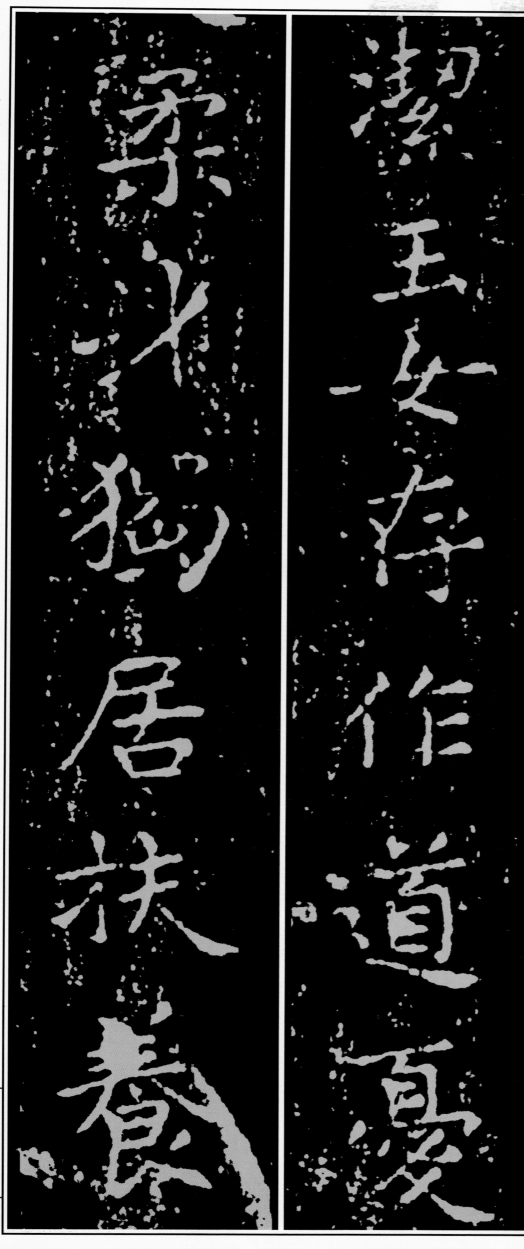

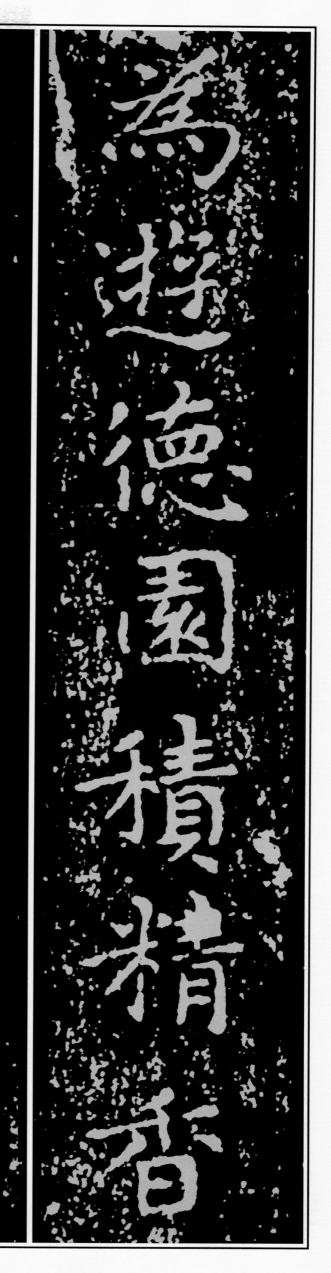

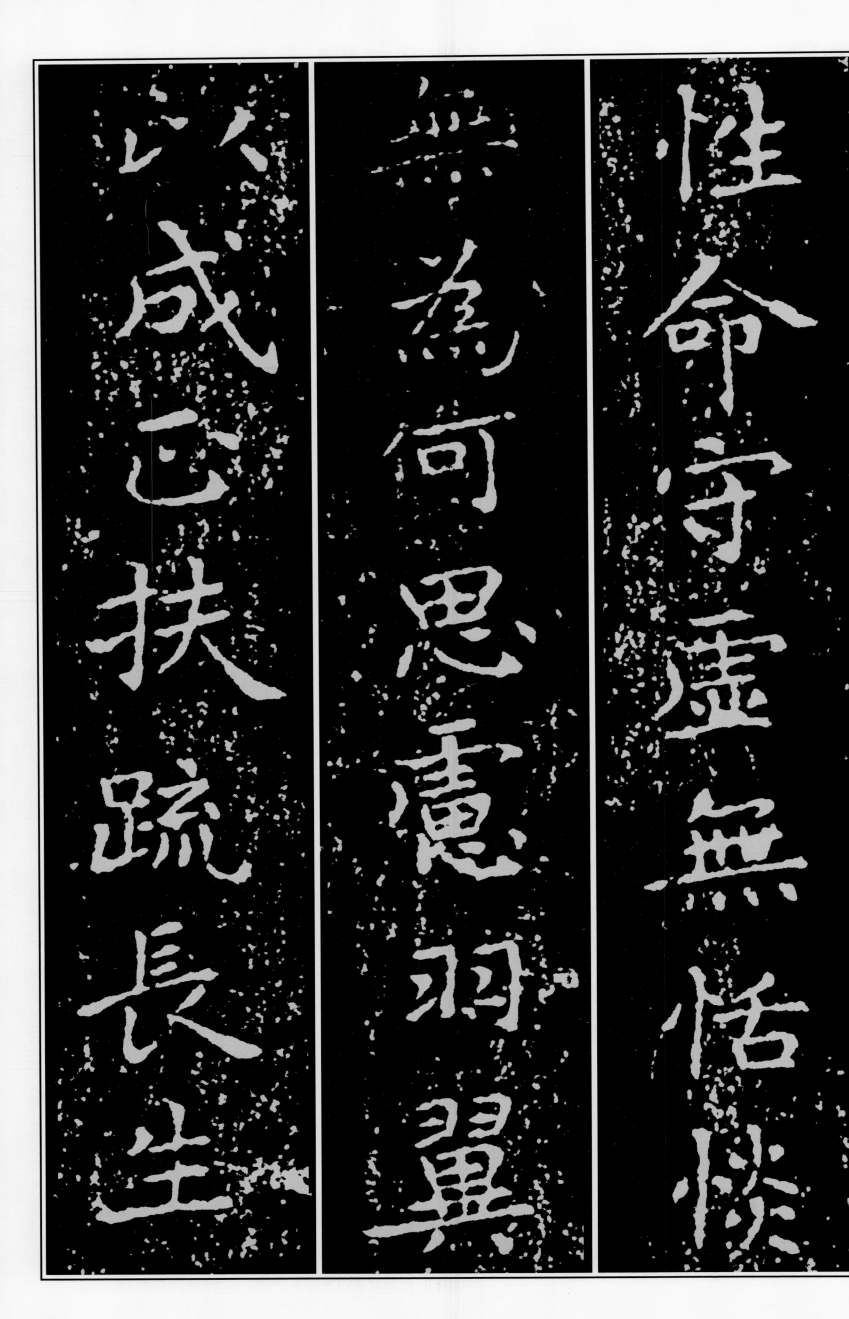

性命守虛無，恬惔

無為何思慮羽翼

以成已扶疏長生

性命守虚无（無），恬惔（淡）

无（無）为（為）何思虑（慮），羽翼

以成正扶疏，长（長）生

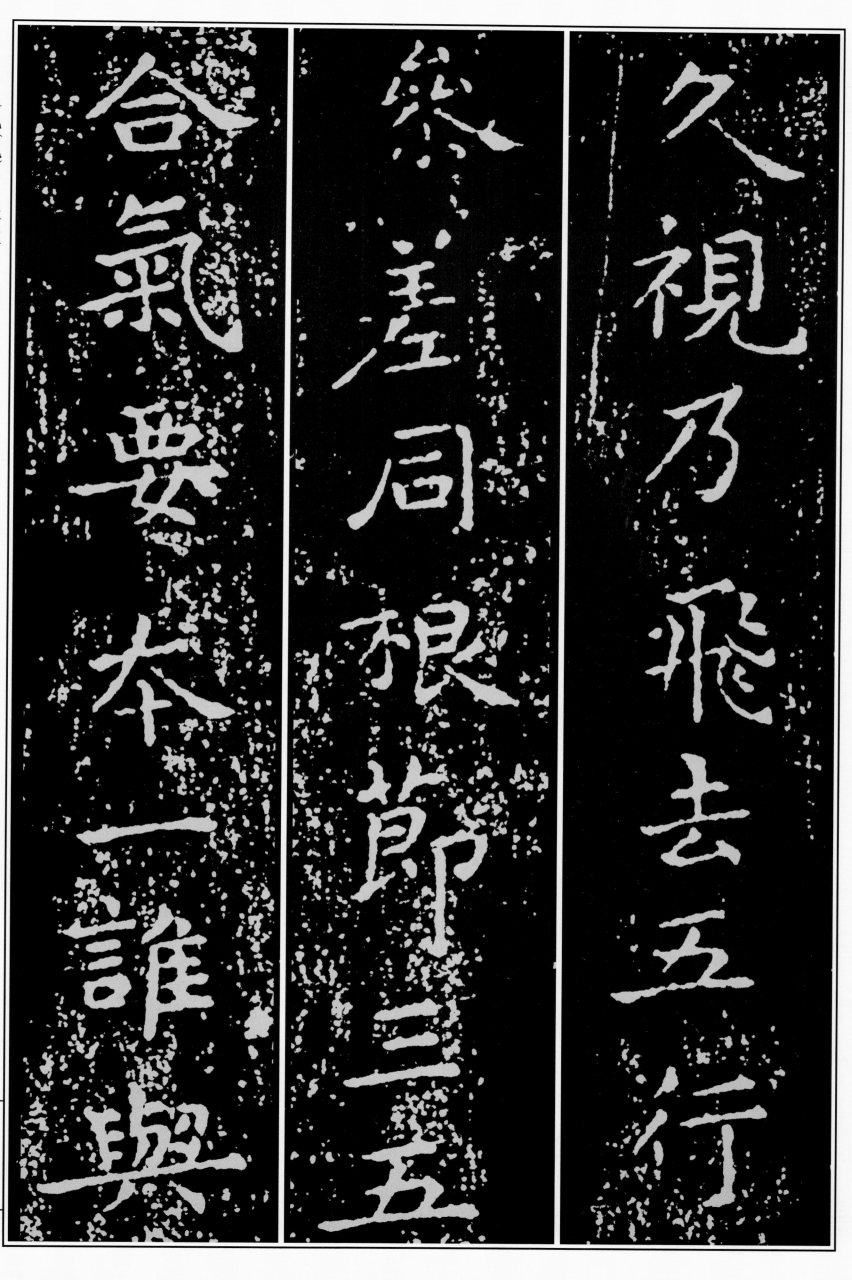

久視乃飛去五行

叅差同根節三差

合氣要本一誰與

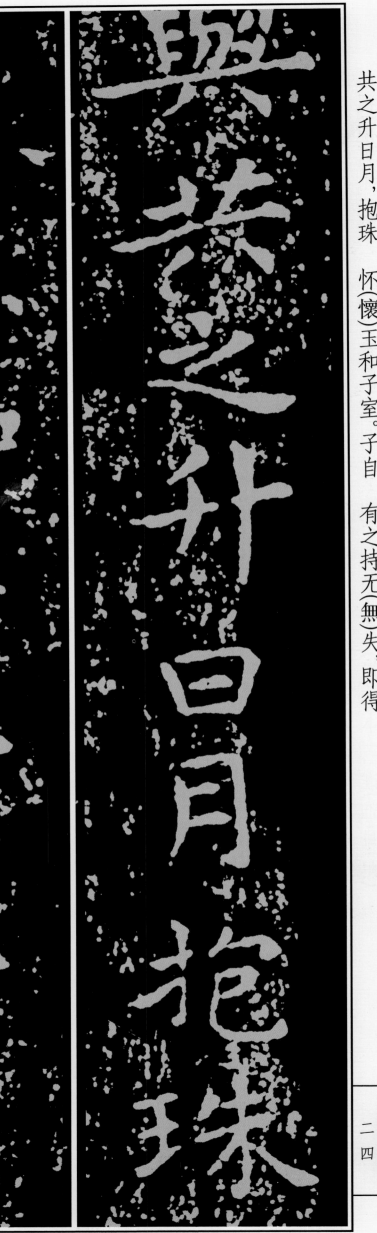

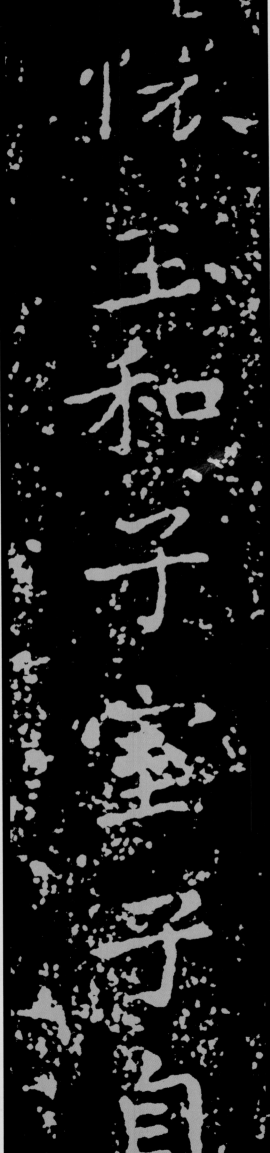

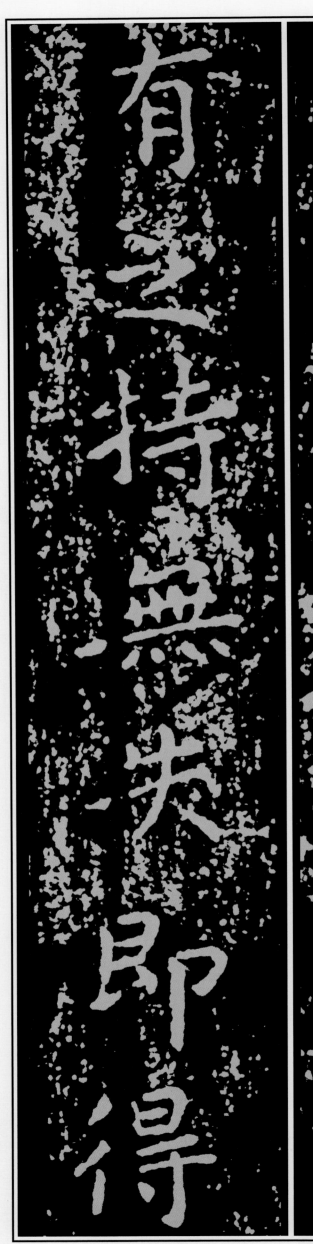

共之升日月，抱珠 怀（懷）玉和子室。子自 有之持无（無）失，即得

二四

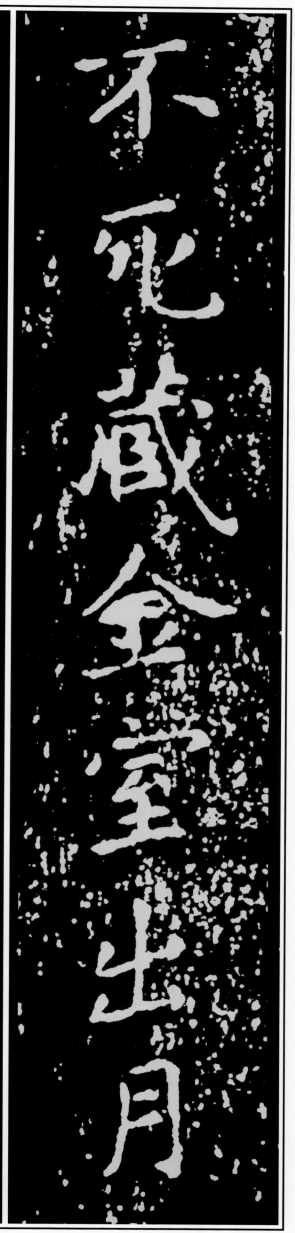

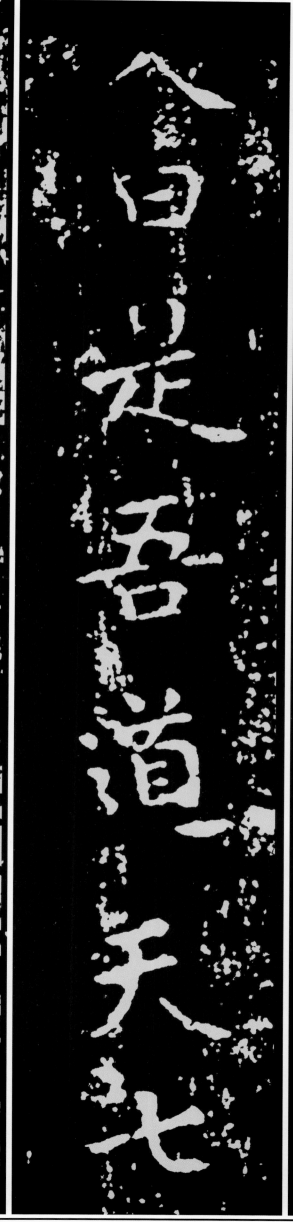

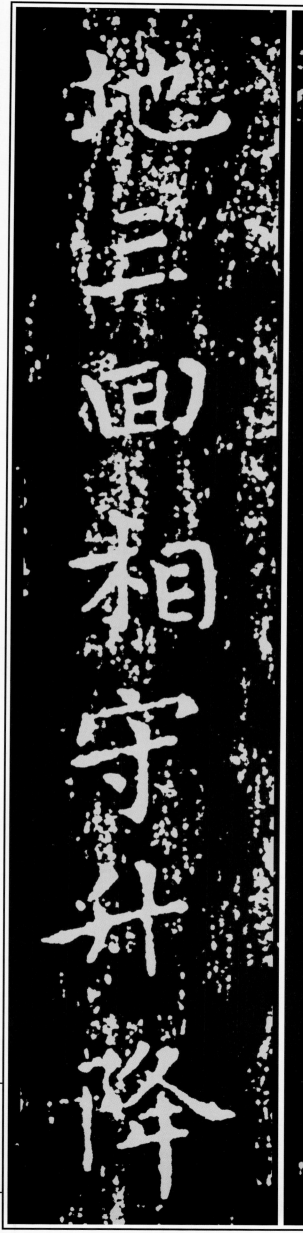

不死藏金室。出月　入日是吾道，天七　地三回（回）相守，升降

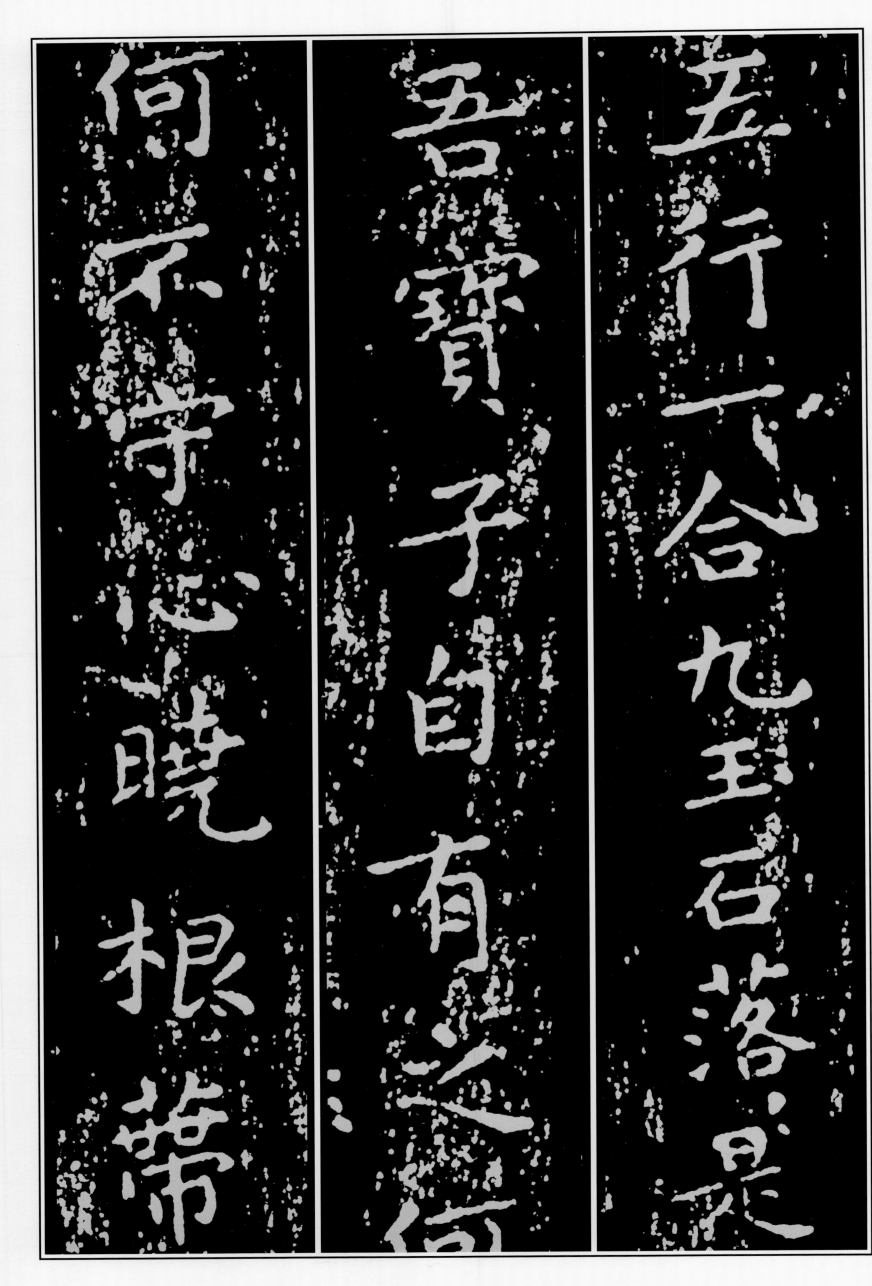

养（養）华（華）采，服天顺（順）地　合藏精，七日之奇（竒）　五连（連）相合，昆（崑）仑（崙）之

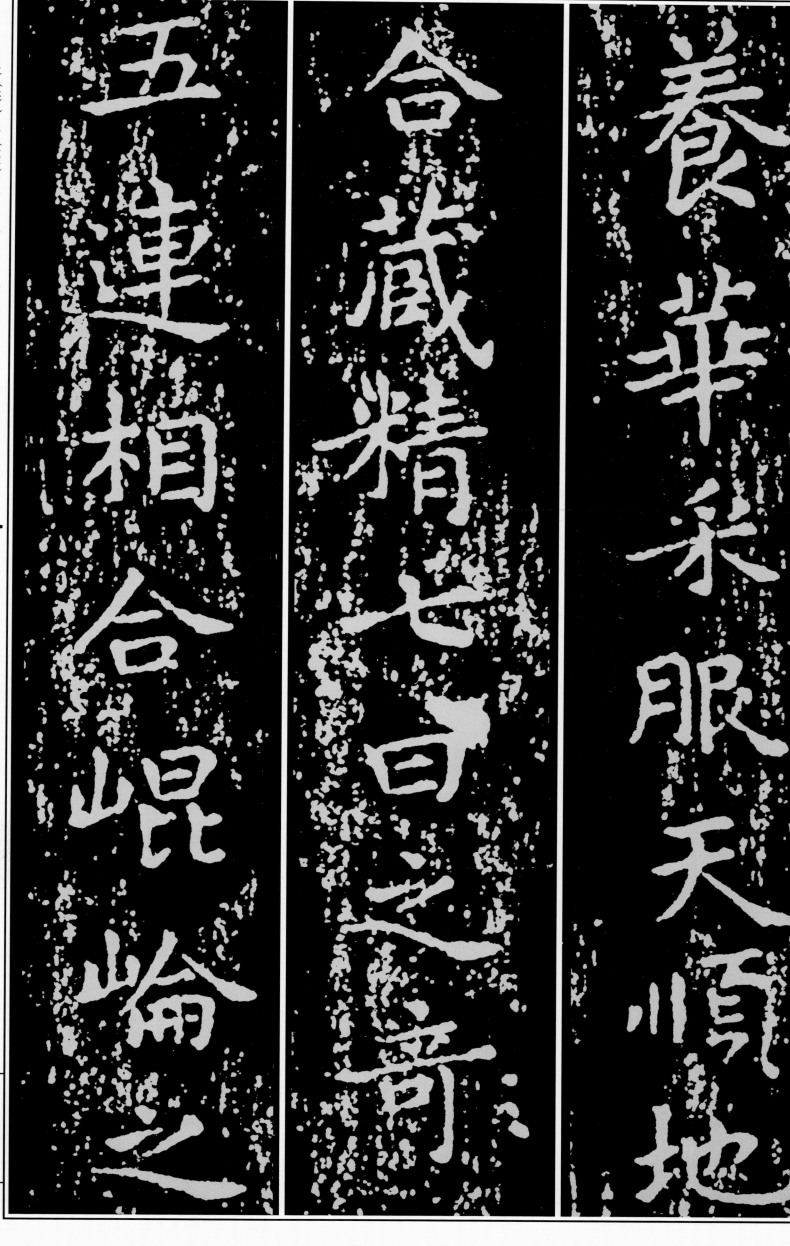

養華采服天順地

合藏精七日之奇

五連相合崐崘之

性不迷誤九源之

山何亭亭中有真

盍可使令蔽以

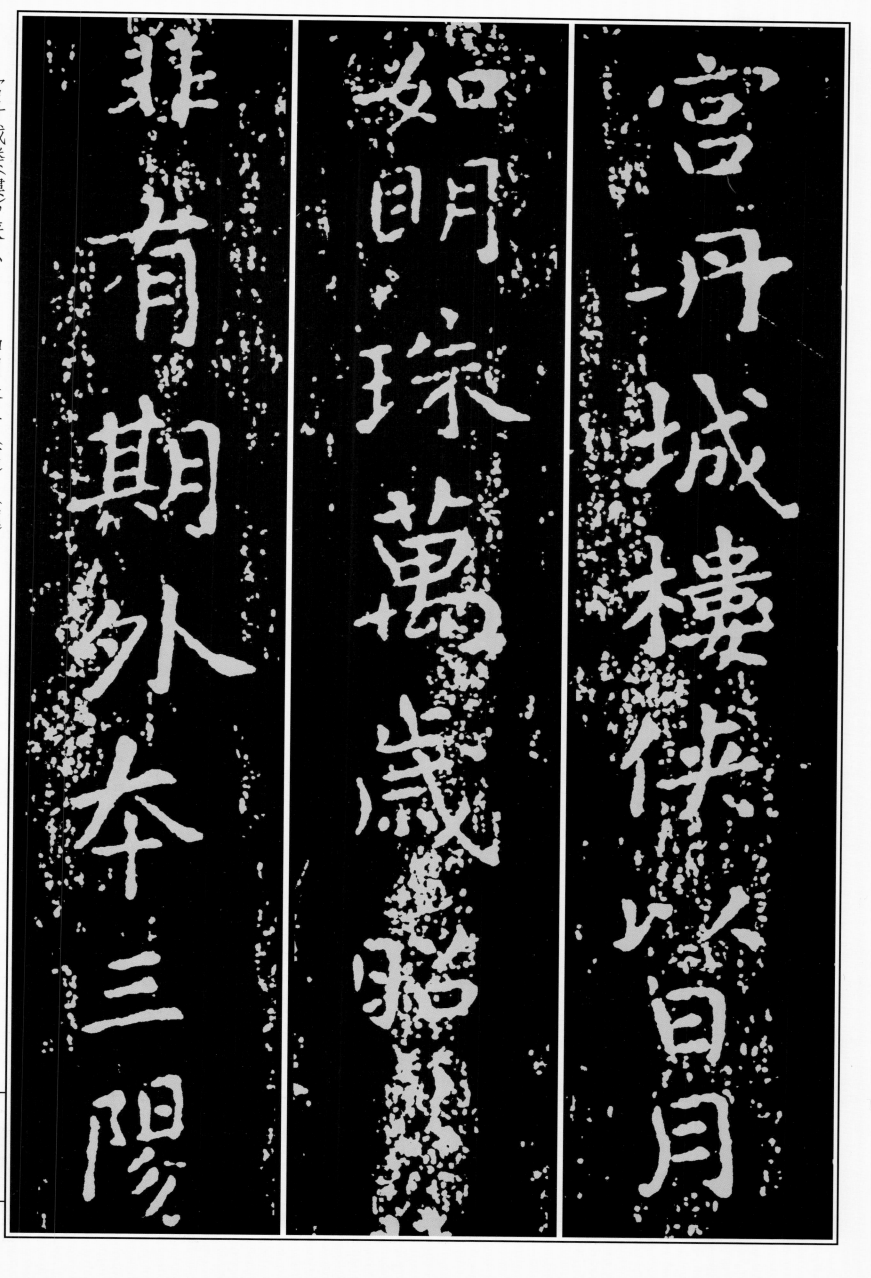

宫丹城楼（樓），侠以日月　如明珠，万（萬）岁（歲）昭昭　非有期。外本三阳（陽）

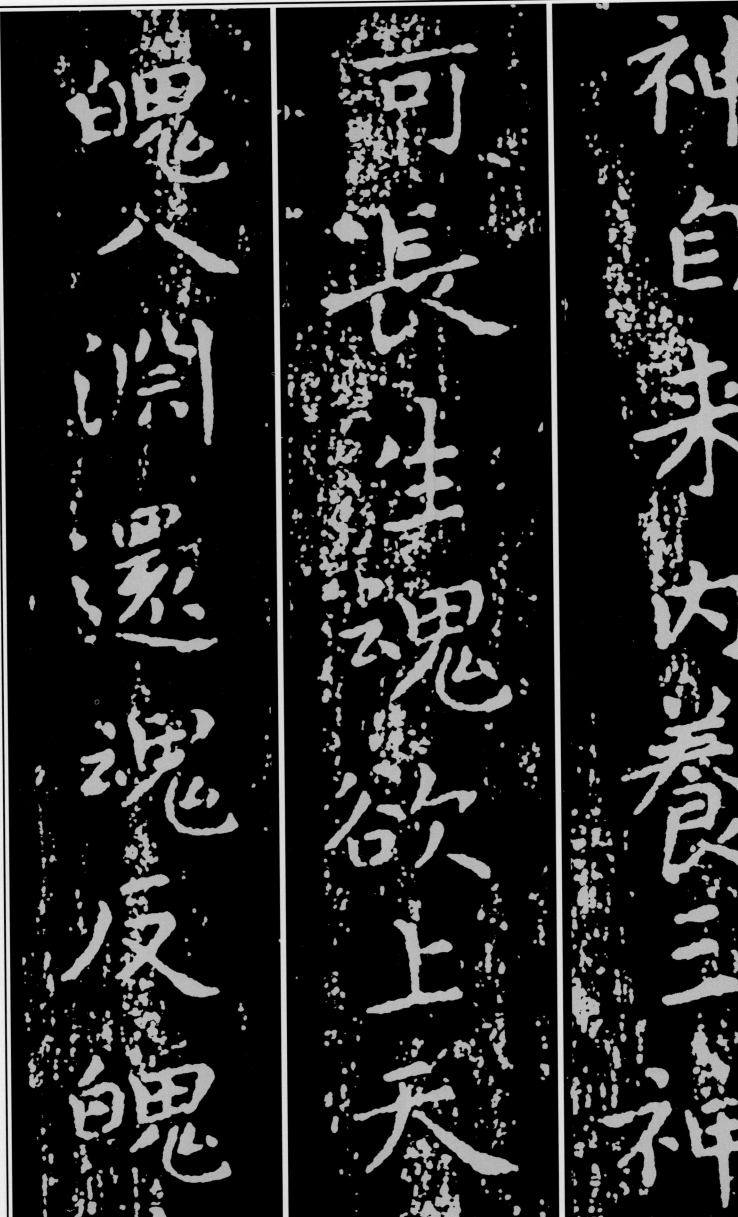

神自来，内养（養）三神
可长（長）生，魂欲上天
魄入渊（淵），还（還）魂反魄

三〇

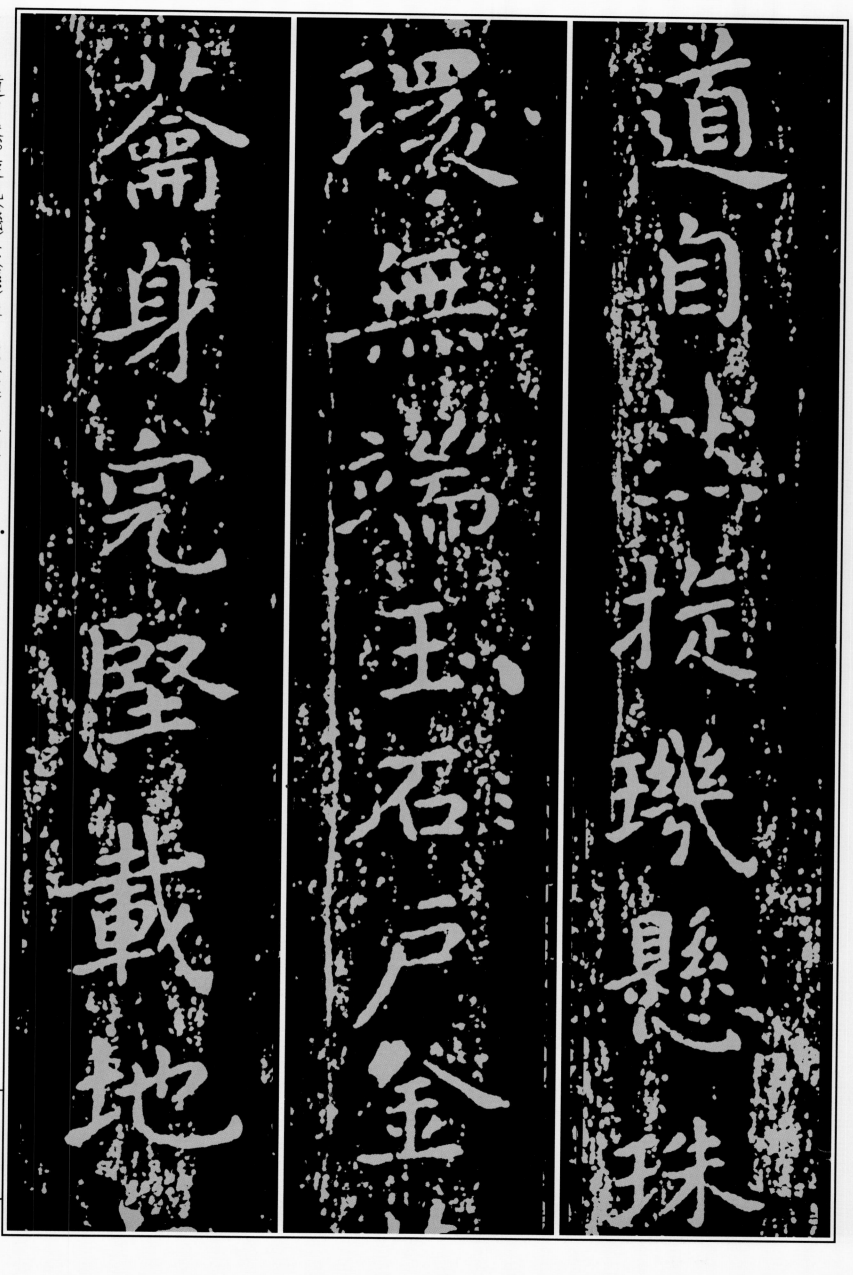

道自然。旋玑（璣）悬（懸）珠 环（環）无（無）端，玉石户金 萧身完坚（堅），载（載）地

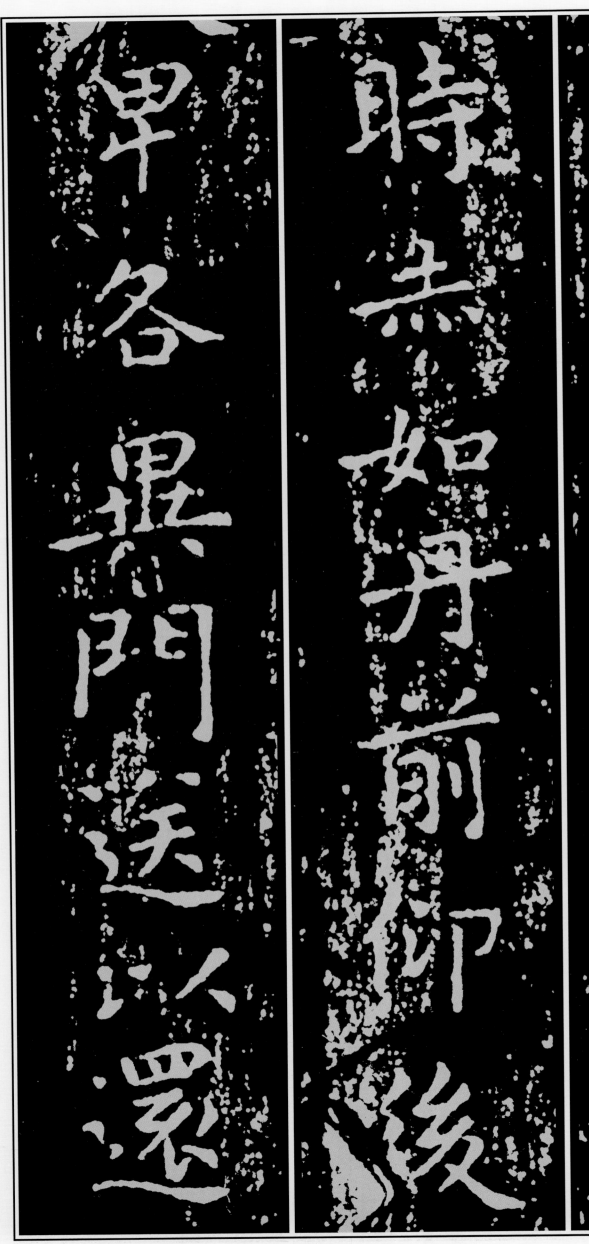

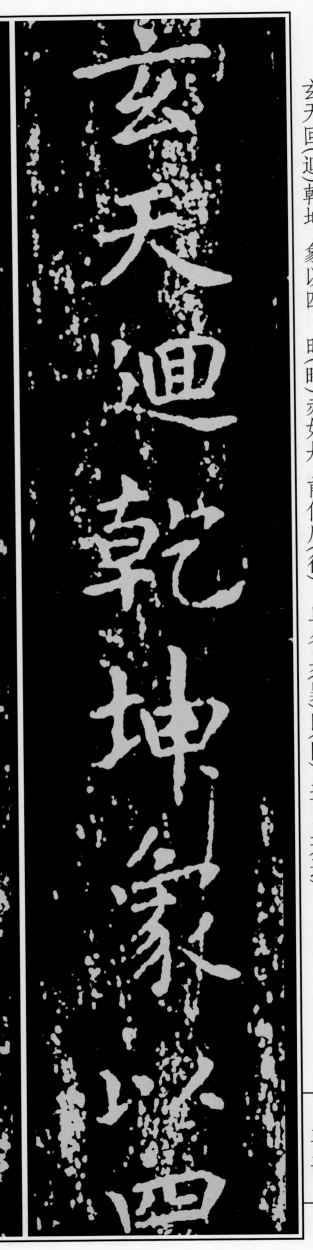

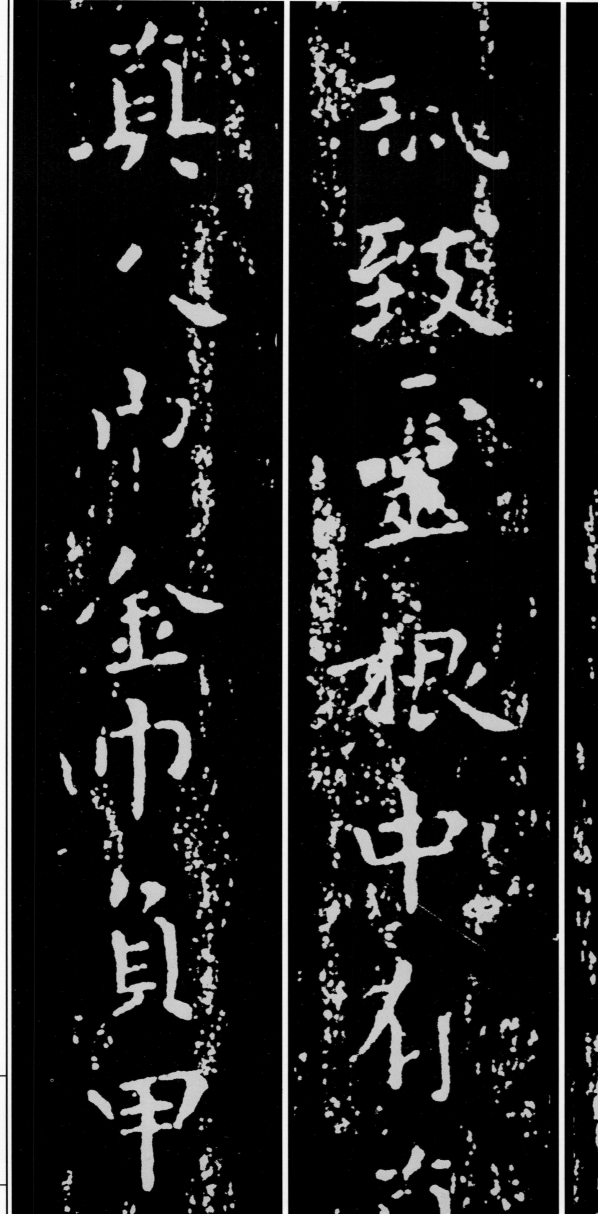

丹与（與）玄泉，象龟（龜）引气（氣）致灵（靈）根。中有真人巾金巾，负（負）甲

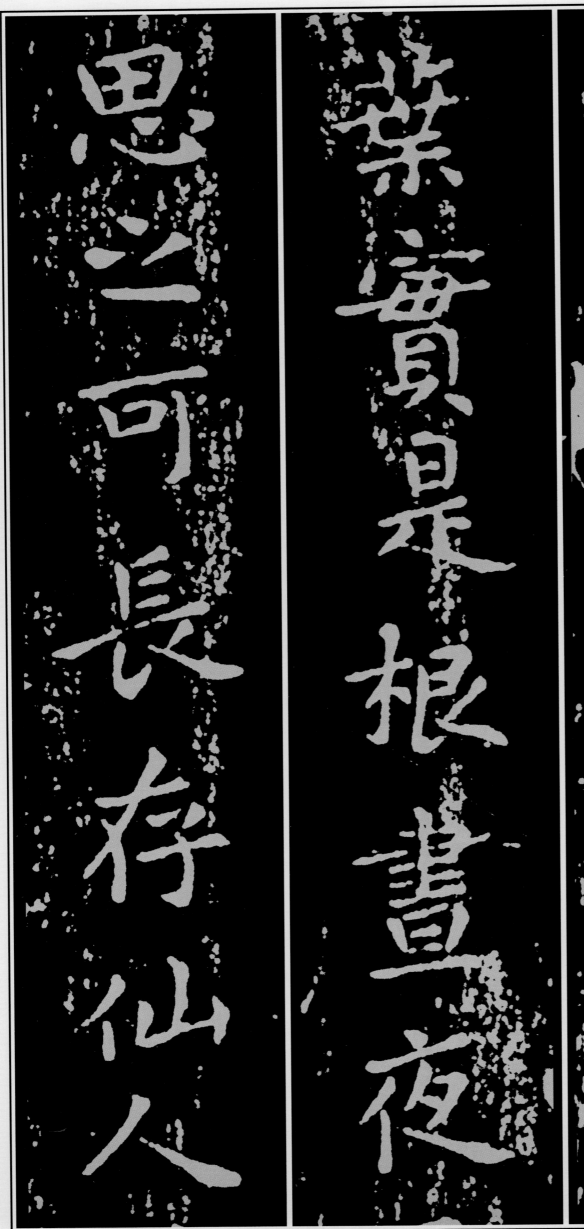

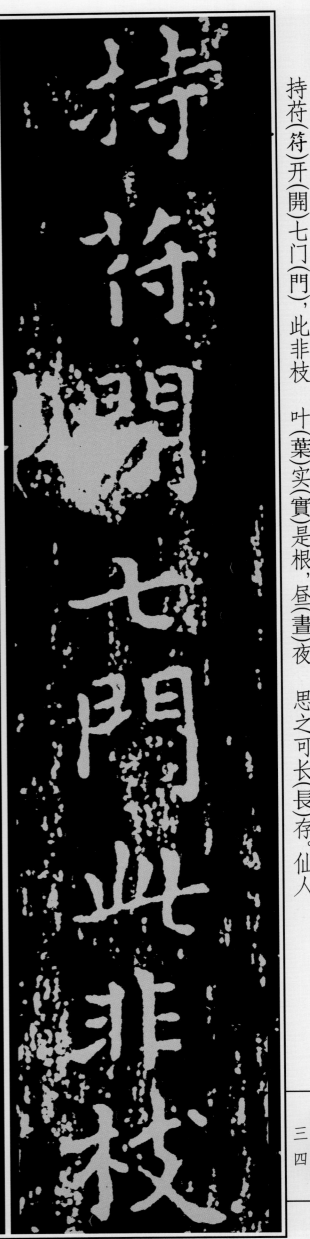

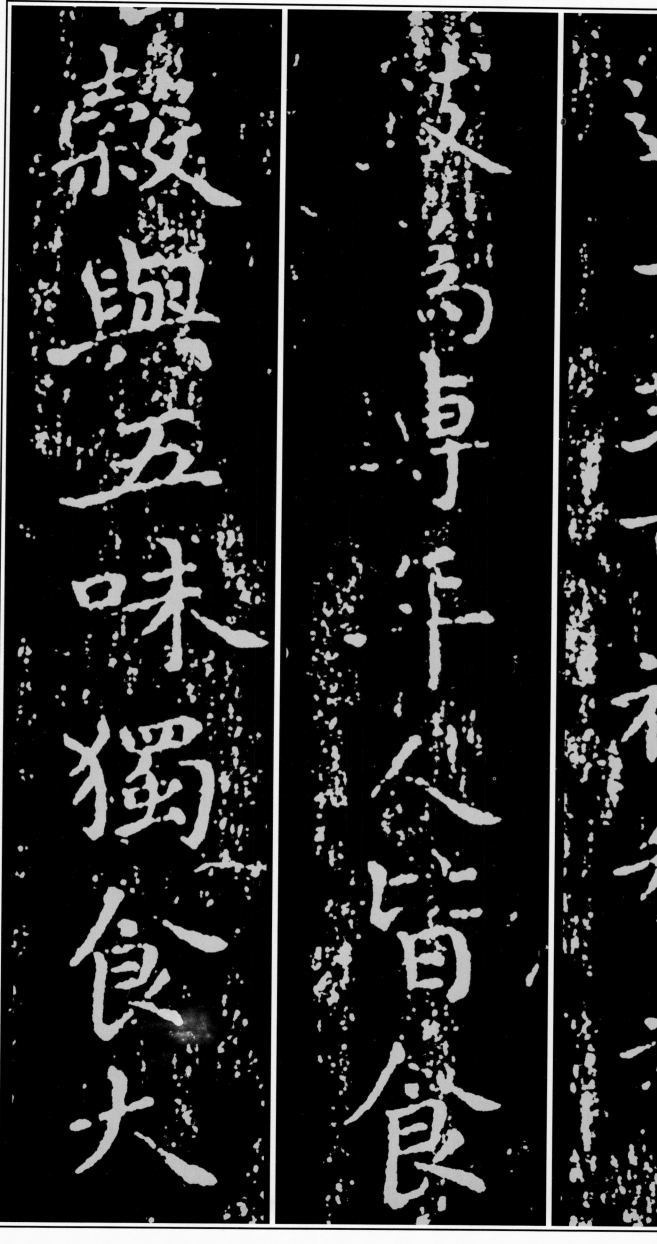
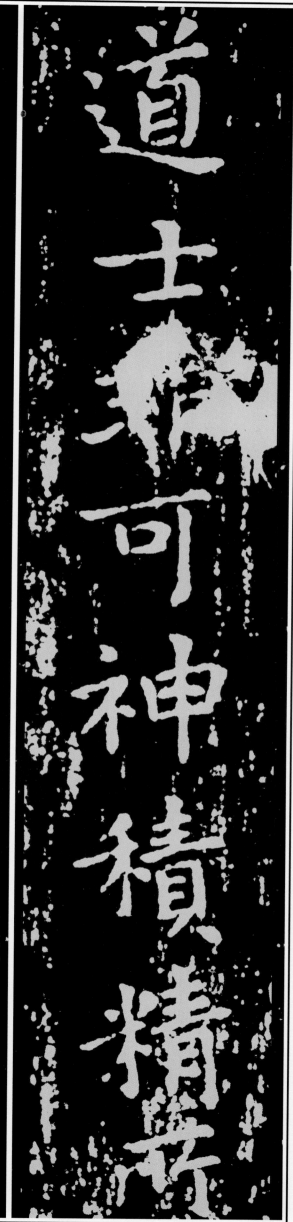

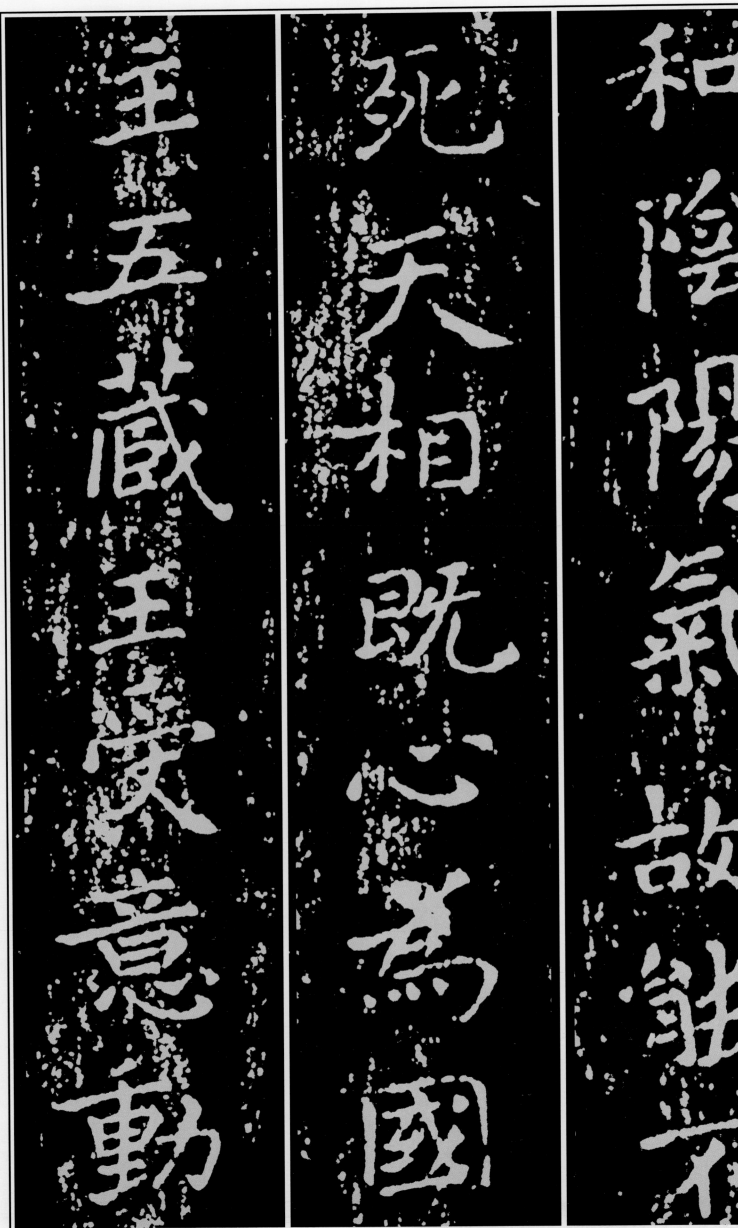

和阴(陰)阳(陽)气(氣)，故能不

死天相既。心为(為)国(國)

主五藏王，受意动(動)

静气（氣）得行，道自守　我精神光。昼（畫）日昭昭　夜自守，渴自得饮（飲）

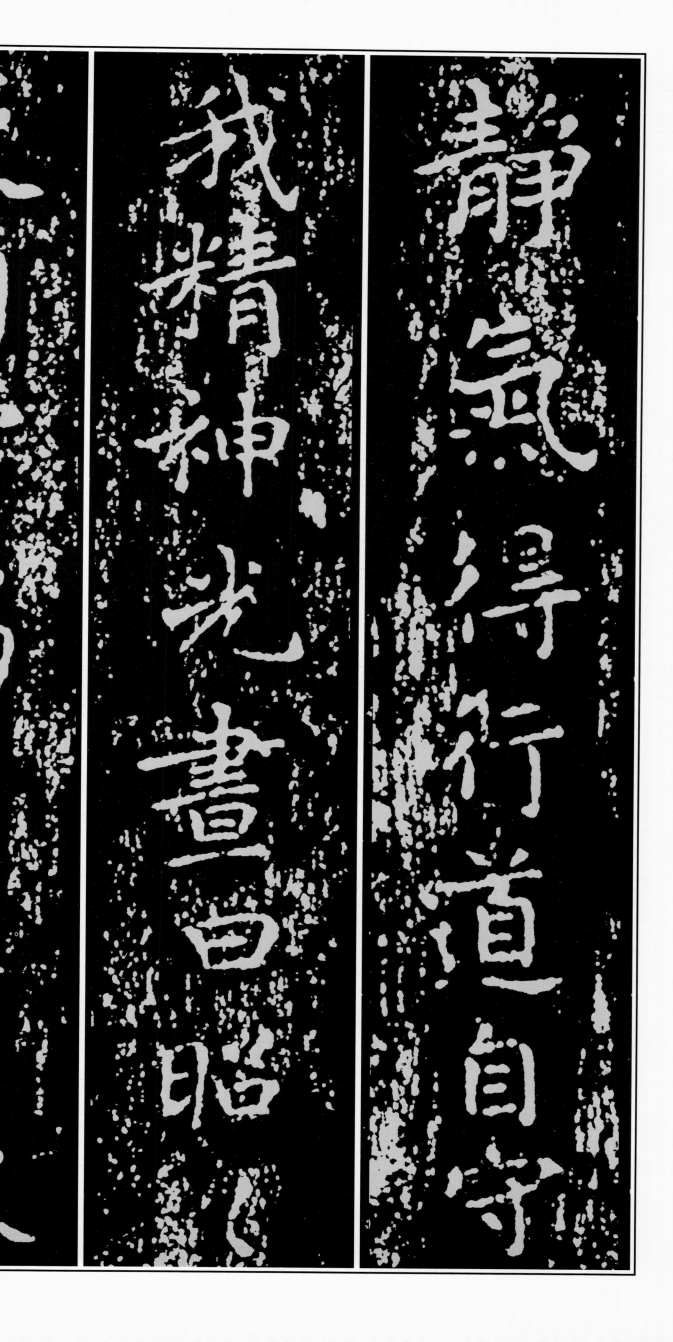

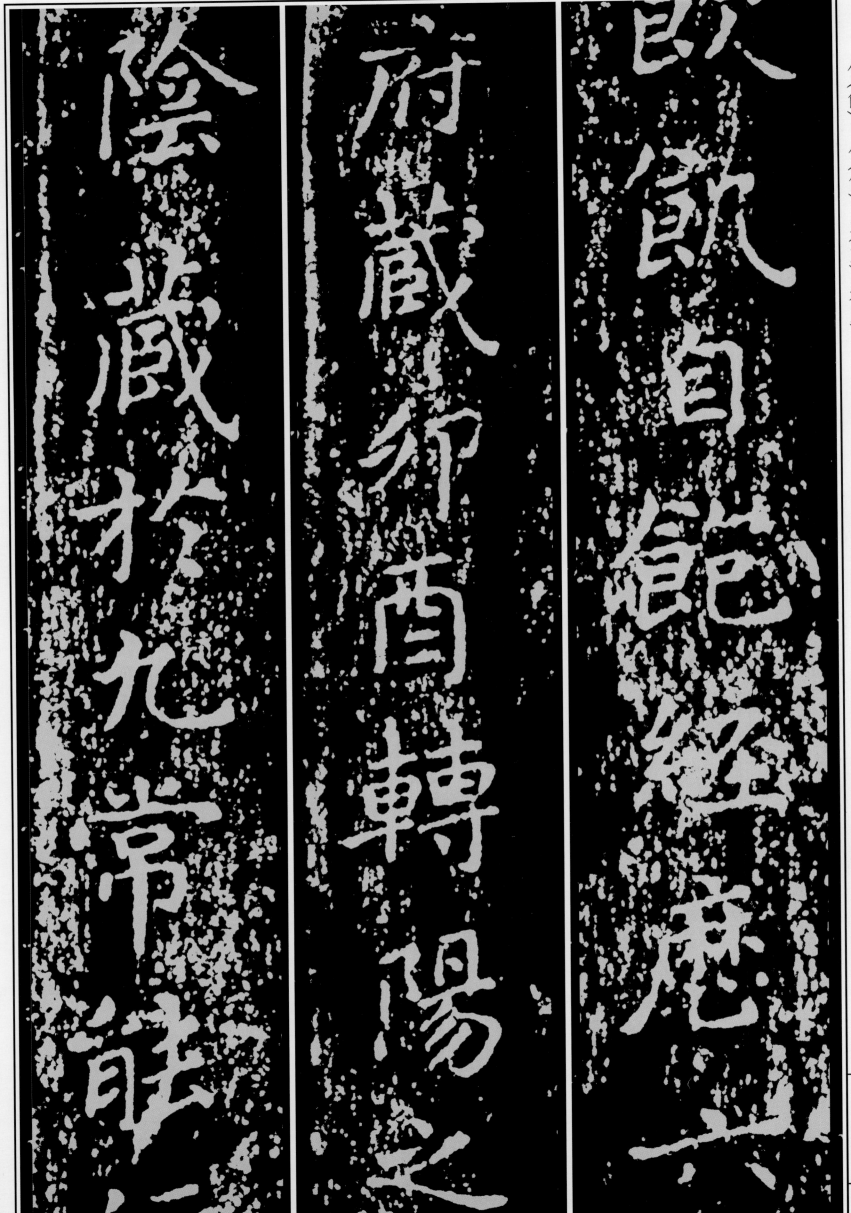

陰藏於九常

府藏卯酉轉陽

飢自飽經歷

饥（飢）自饱（飽），经（經）历（歷）六　府藏卯酉，转（轉）阳（陽）之　阴（陰）藏于（於）九，常能

三八

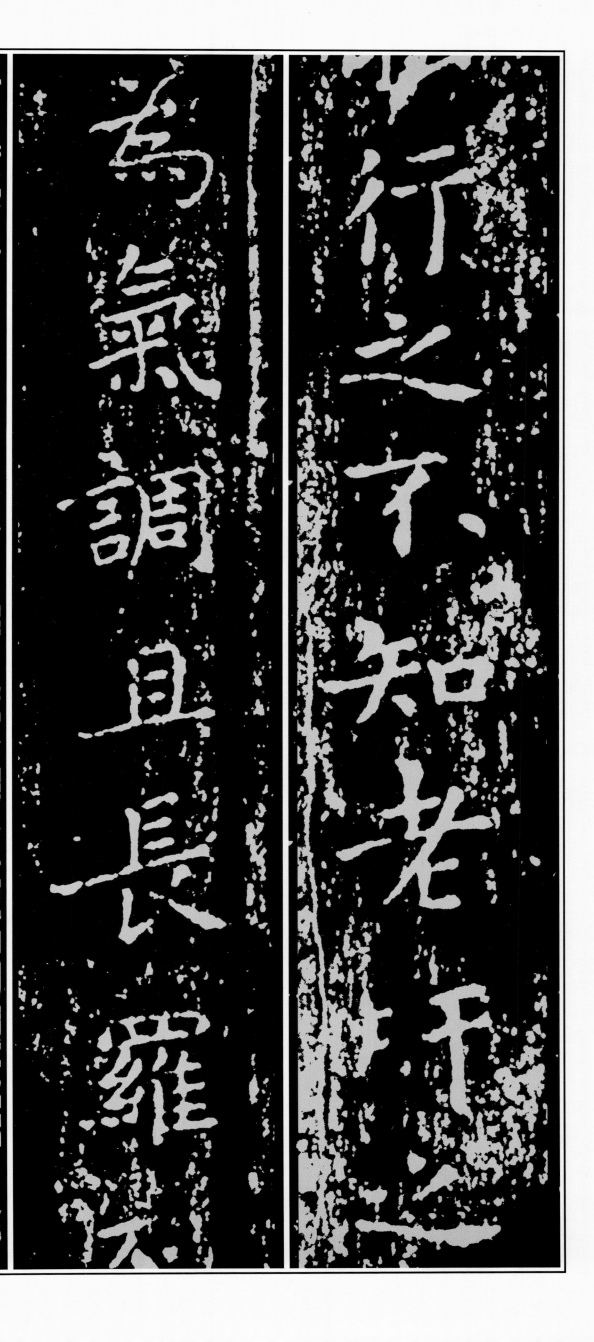

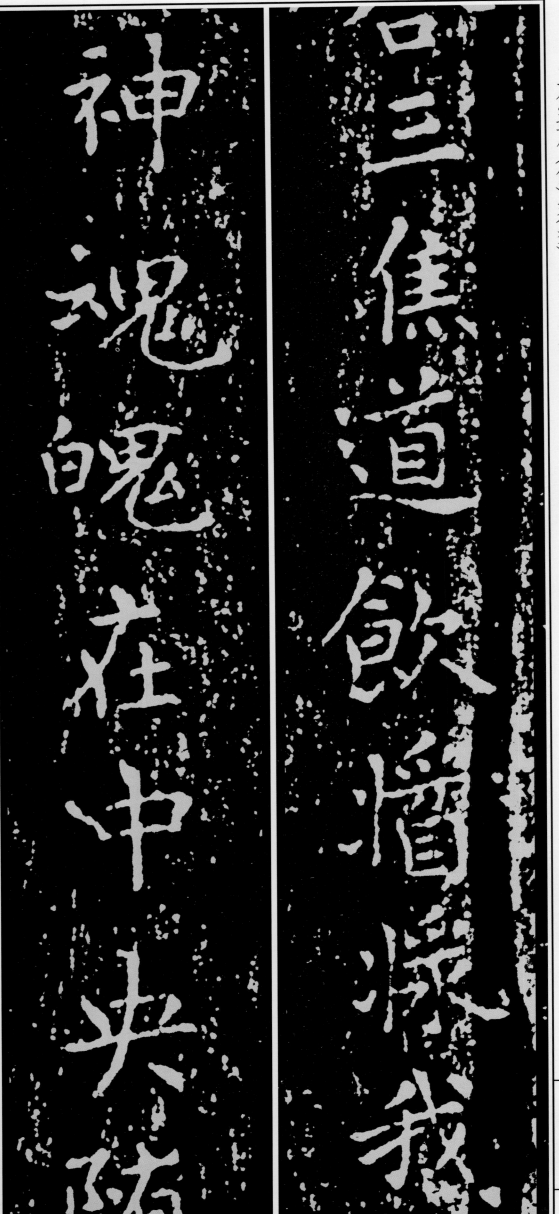

随鼻上下知肥香

神魂魄在中

三焦道飲膿膿我

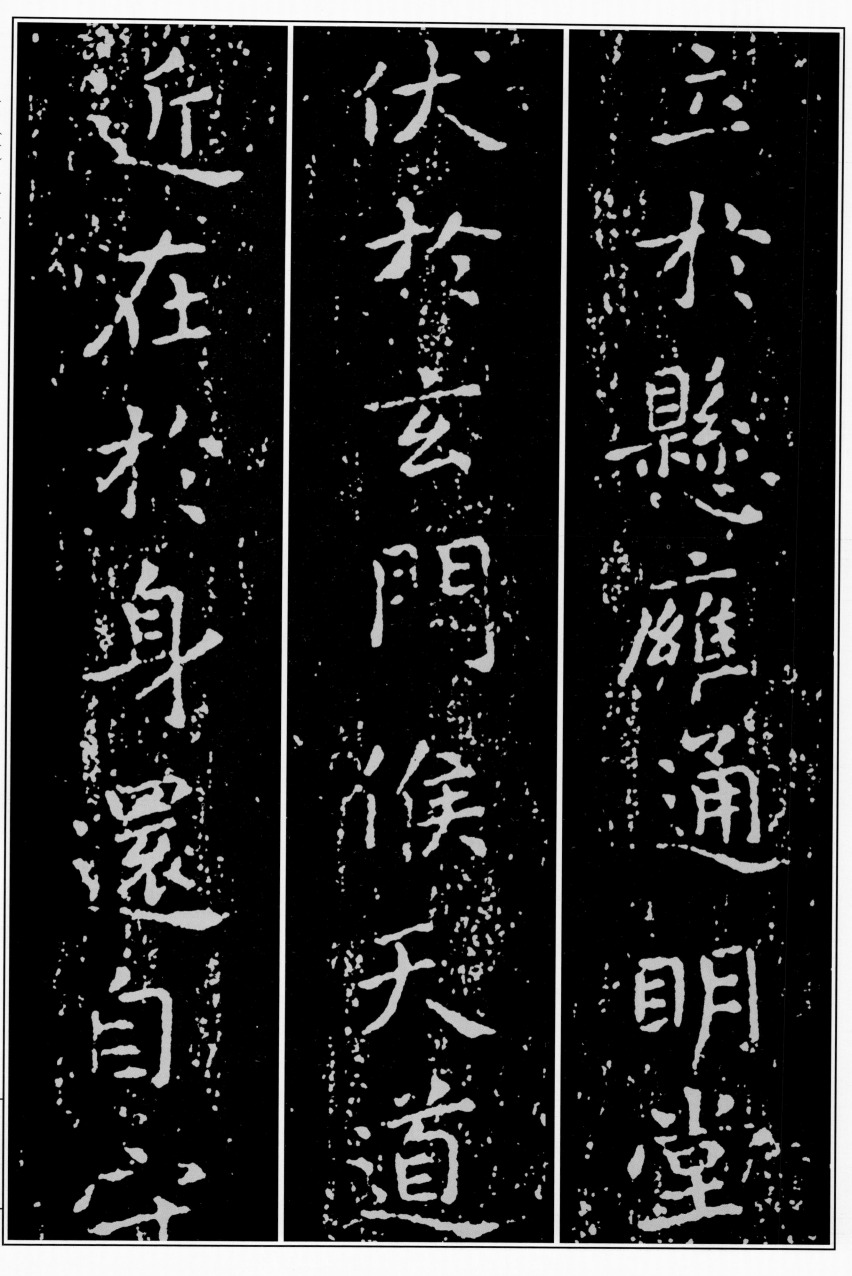

立于（於）悬（懸）雍通明堂，

伏于（於）玄门（門）候天道，

近在于（於）身还（還）自

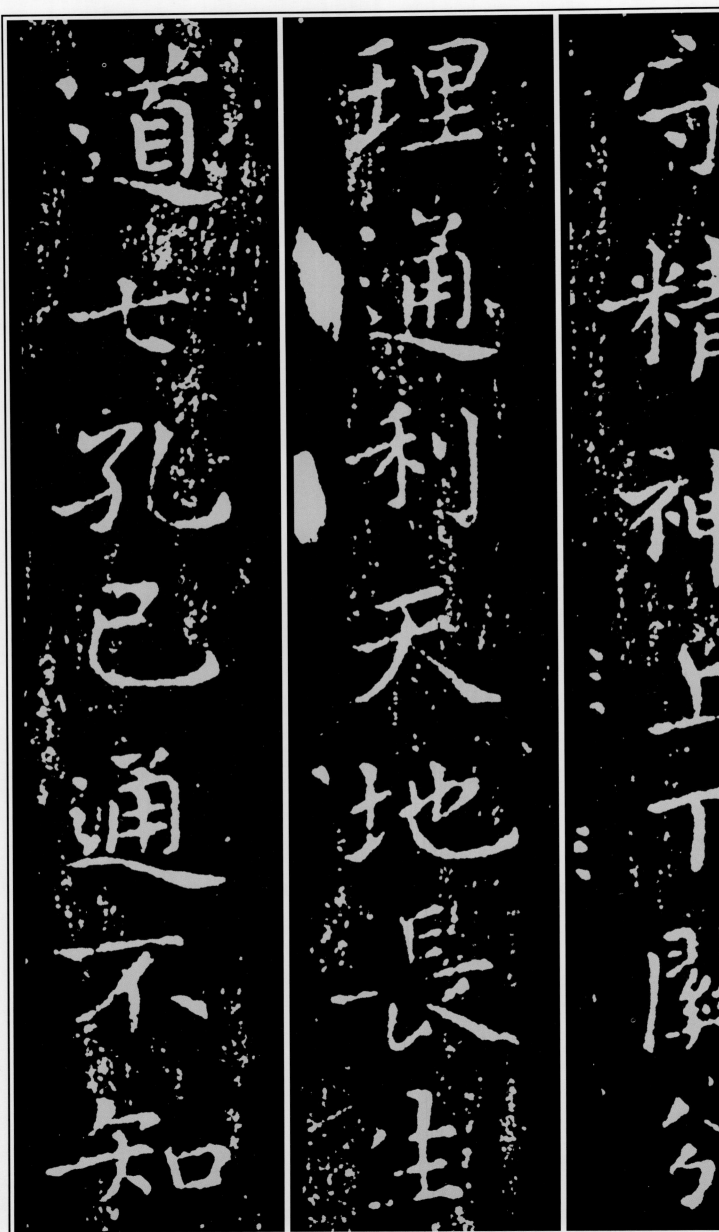

守 精神上下關分

理通利天地長

道七孔已通不知

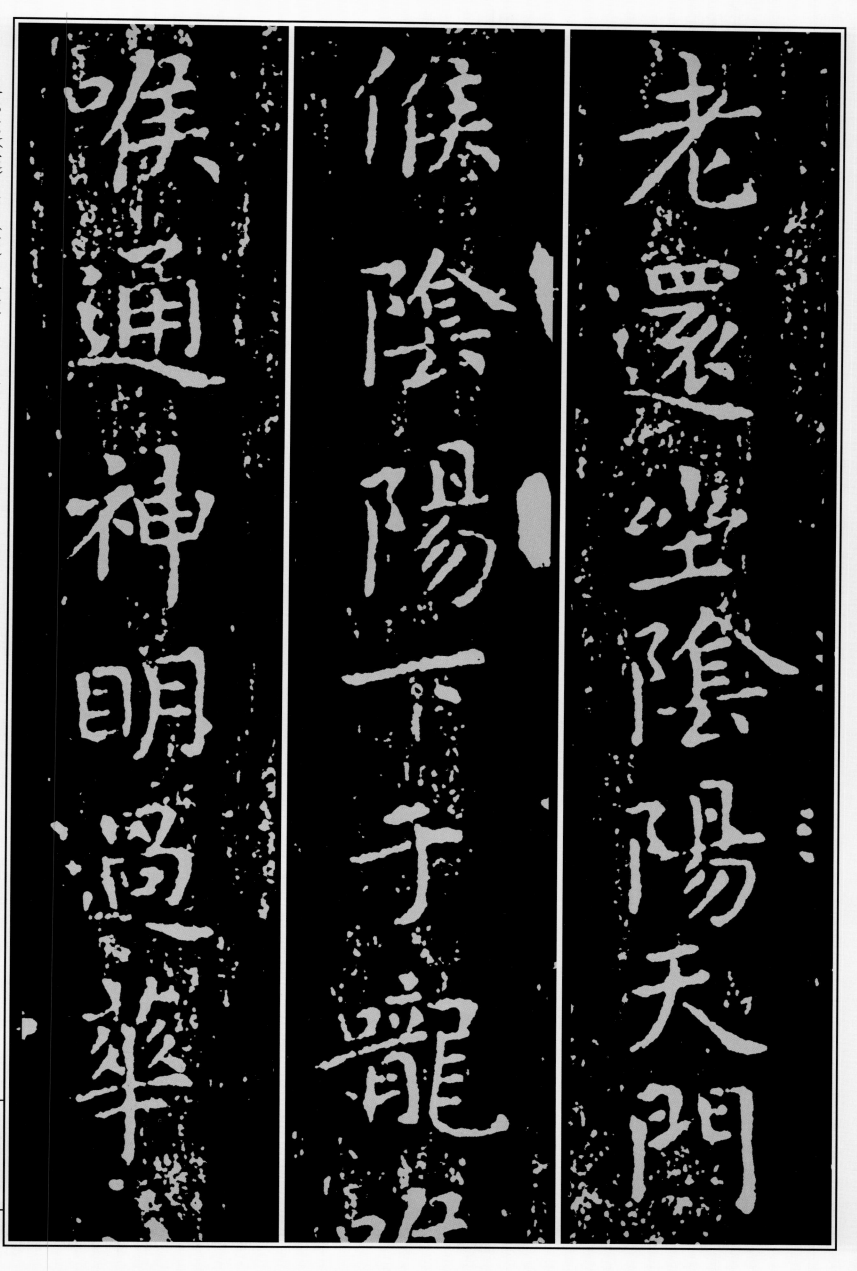

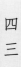
老。还（還）坐阴（陰）阳（陽），天门（門）候阴（陰）阳（陽），下于咙（嚨）喉通神明，过（過）华（華）

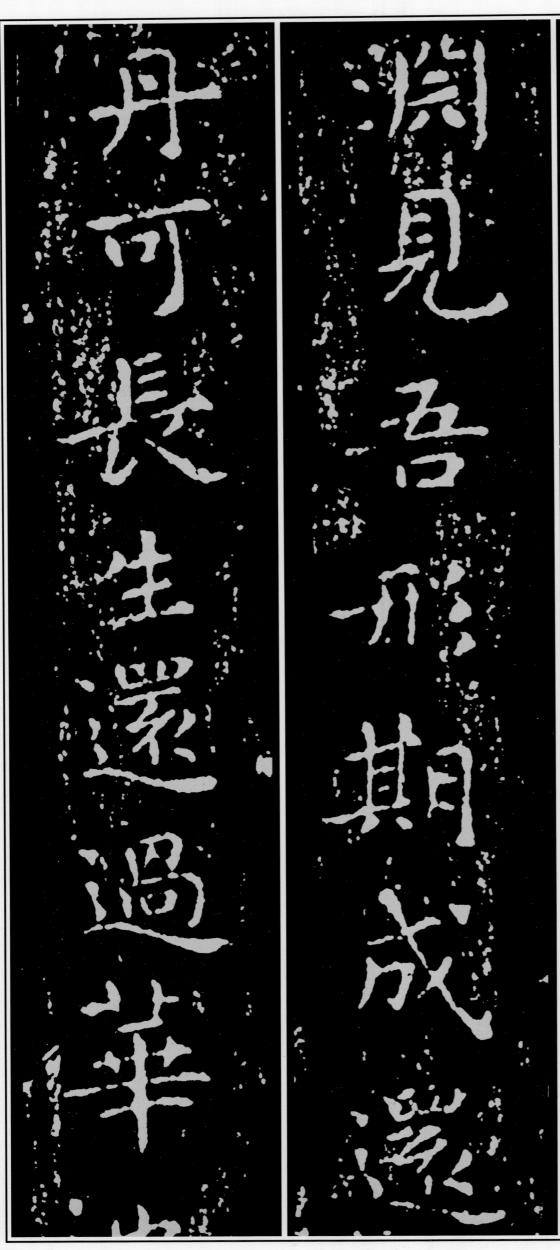

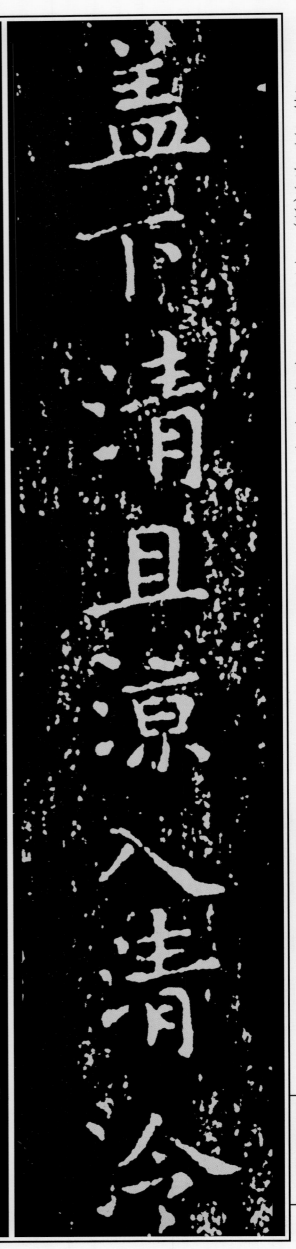

池动（動）肾（腎）精，立于（於）明
堂临（臨）丹田，将（將）使诸（諸）
神开（開）命门（門），通利天

神開命門通利天

皆臨评田將使諸

池動腎精立於明

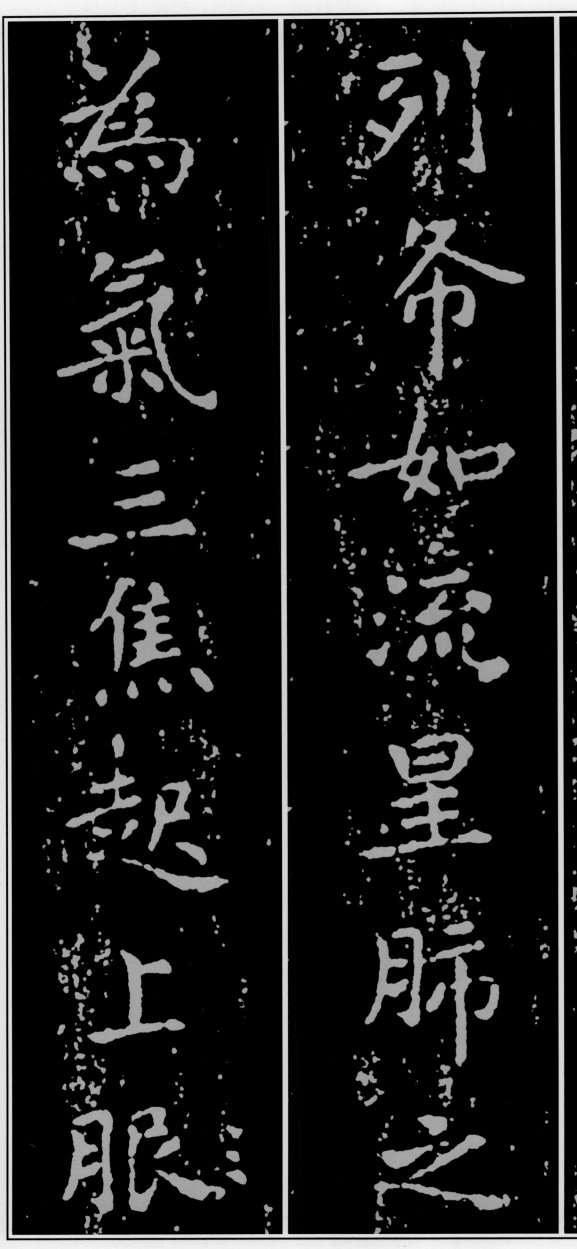

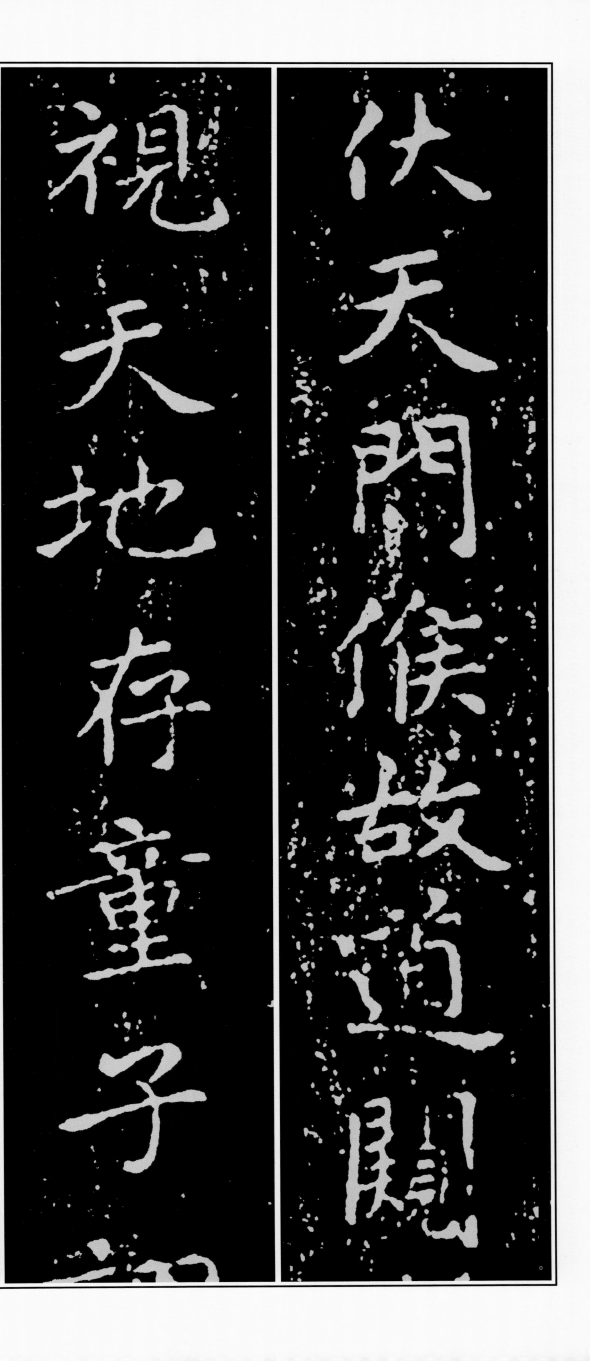

調和精華理髭調

視天地存童子

伏天閜候故道闕

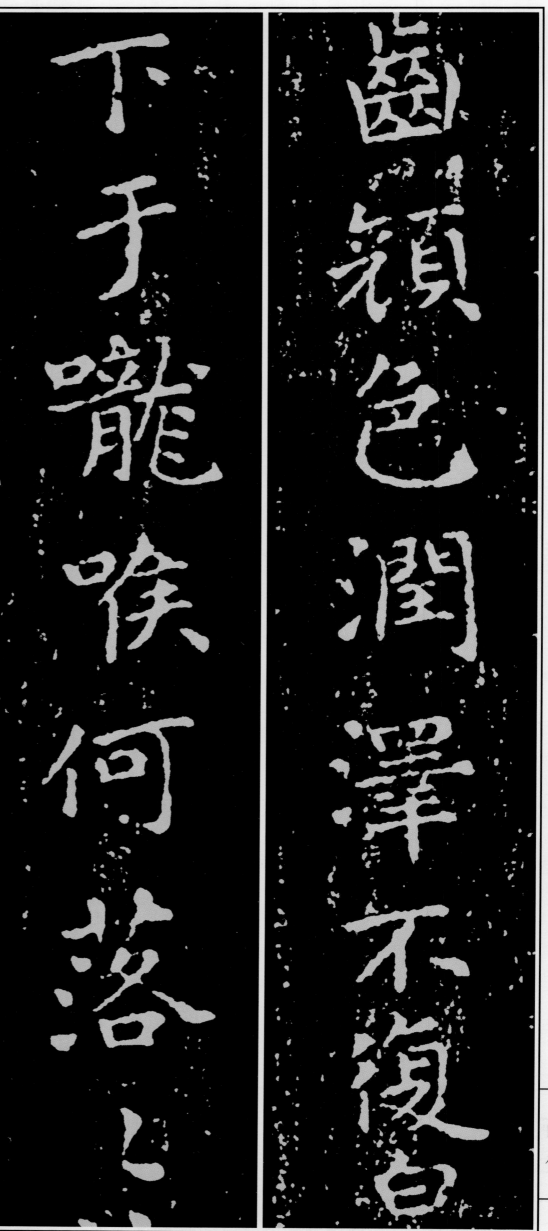

齿（齒）。颜（顔）色润（潤）泽（澤）不复（復）白，下于咙（嚨）喉何落落，诸（諸）神皆会（會）相求

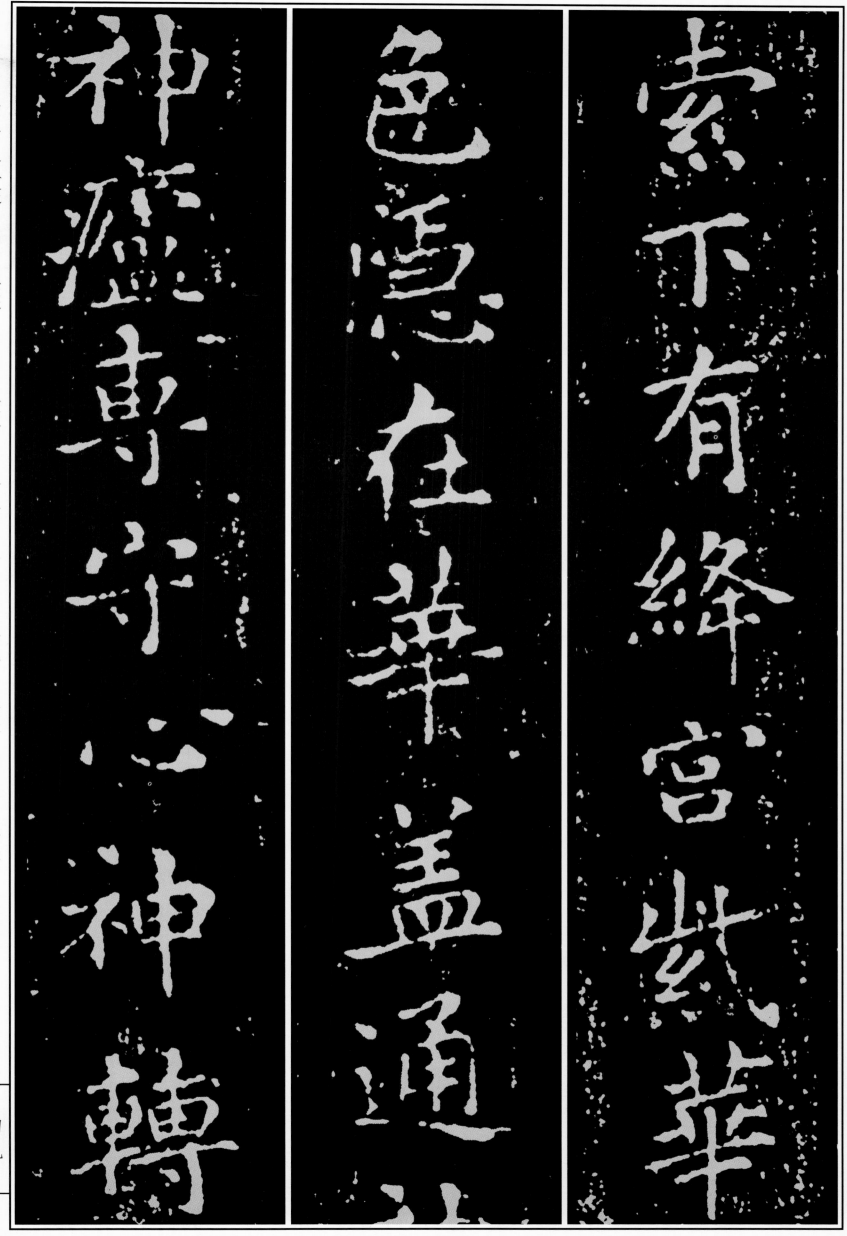

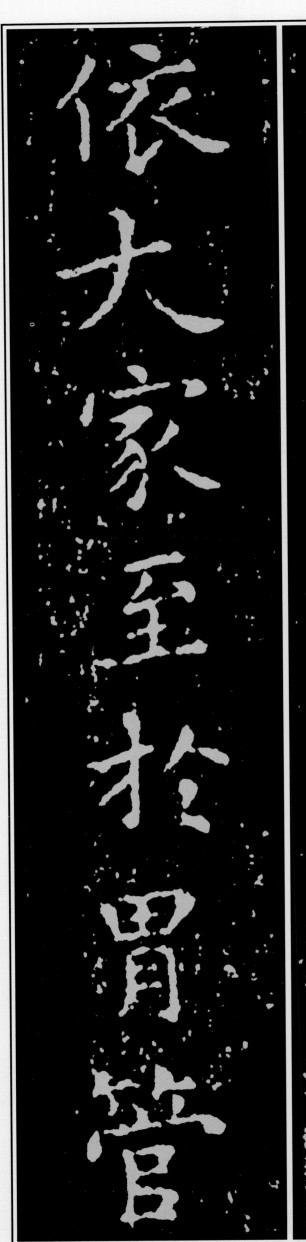
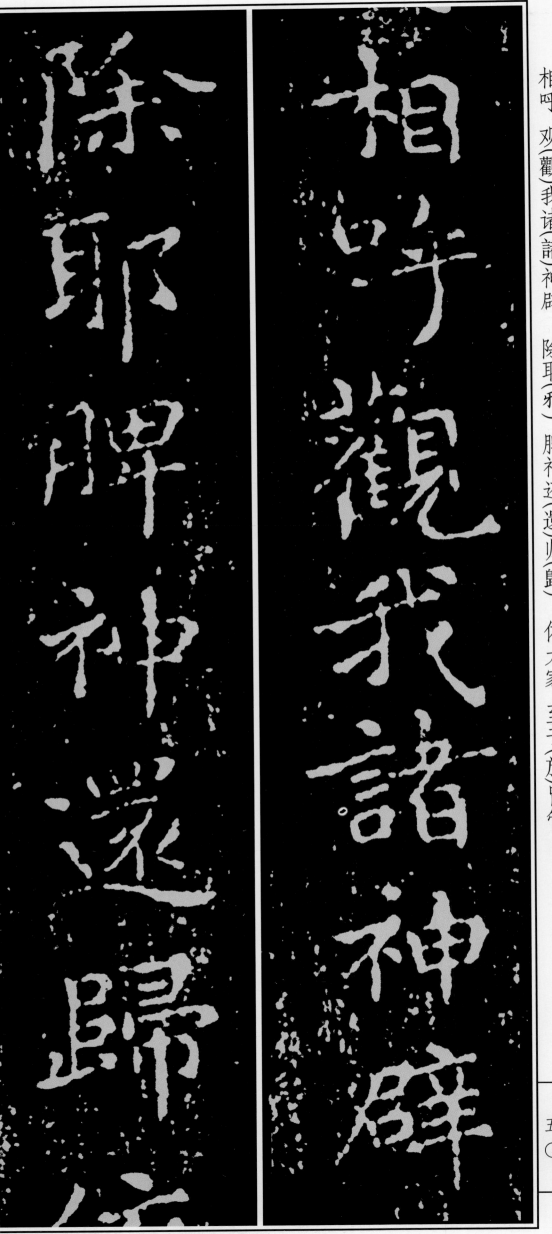

相呼。观（觀）我诸（諸）神辟
除耶（邪），脾神还（還）归（歸）
依大家，至于（於）胃管

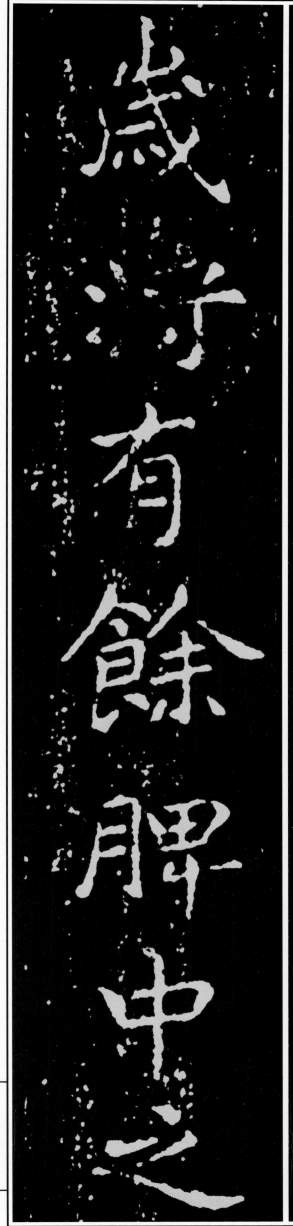

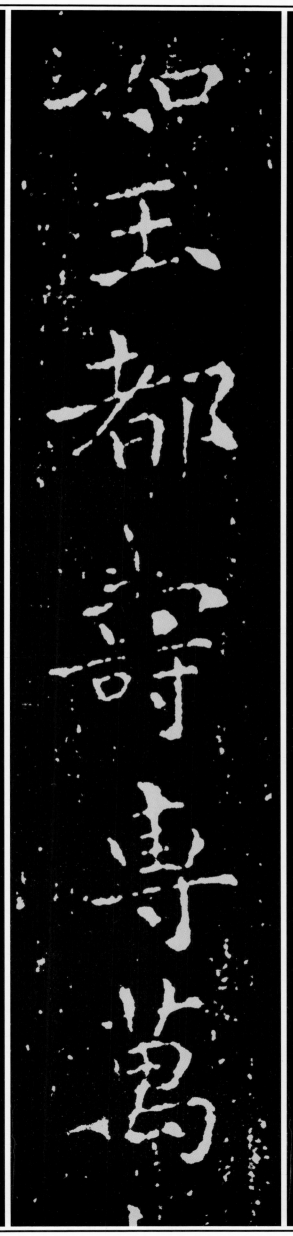

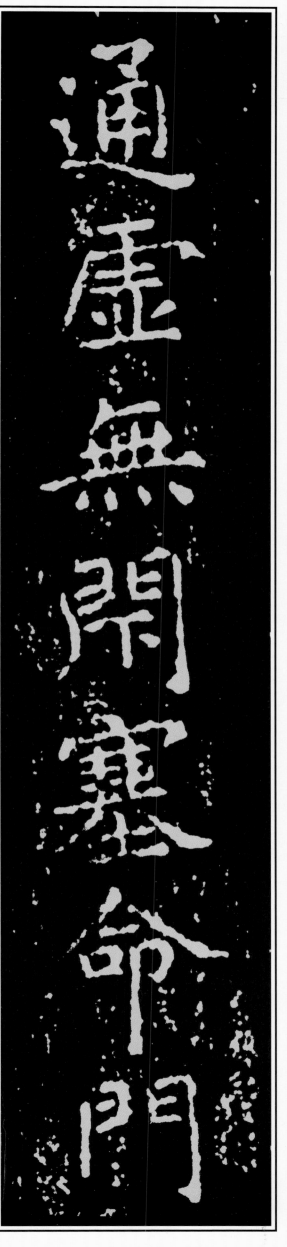

神舍中宮上伏命

門合明堂通利

府調五行金木水

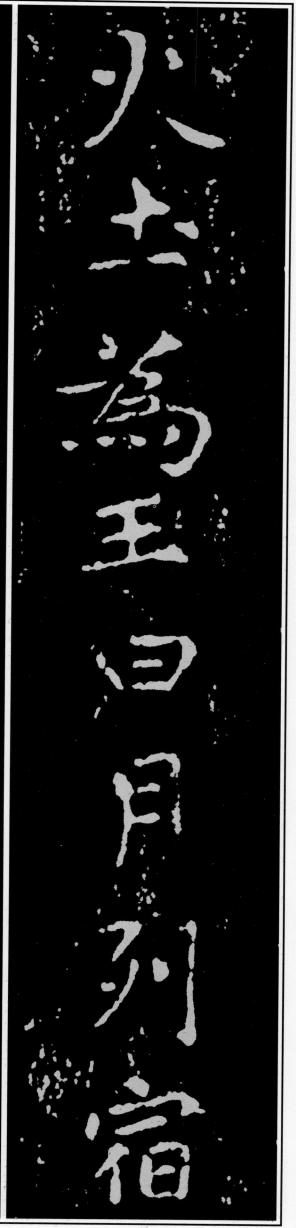

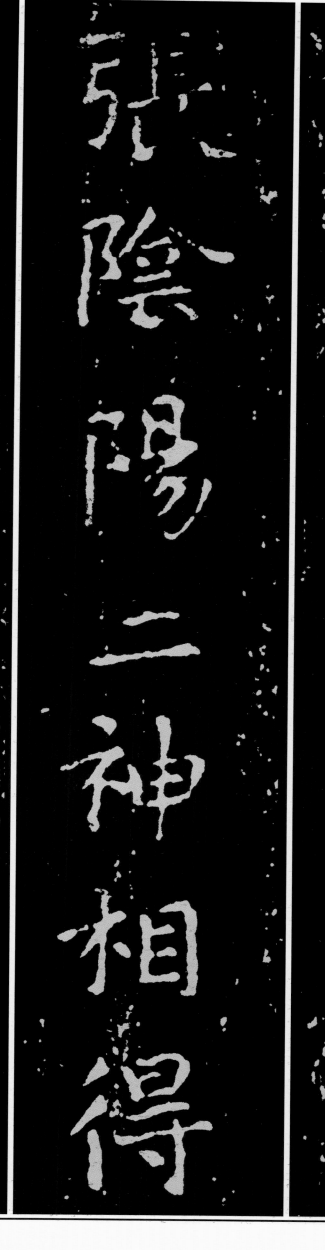

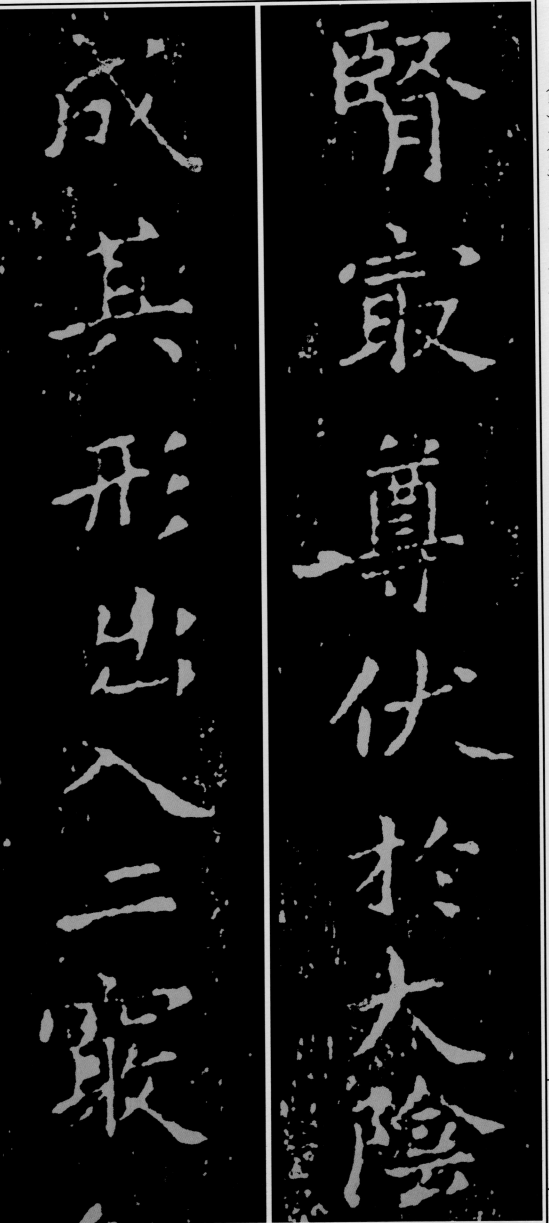
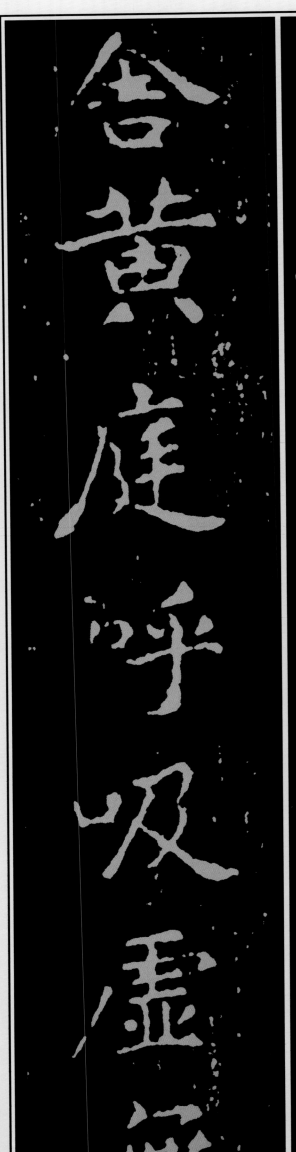

见（見）吾形，强我筋（筋）骨　血脉盛。恍（悅）惚不见（見）　过（過）清灵（靈），恬惔（淡）无（無）

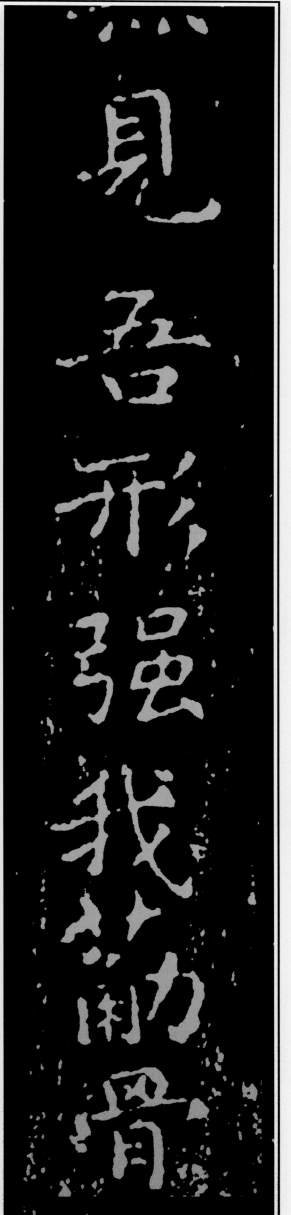

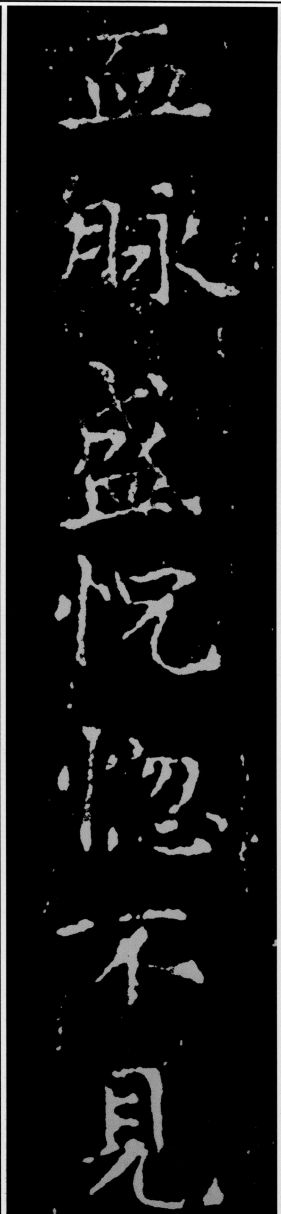

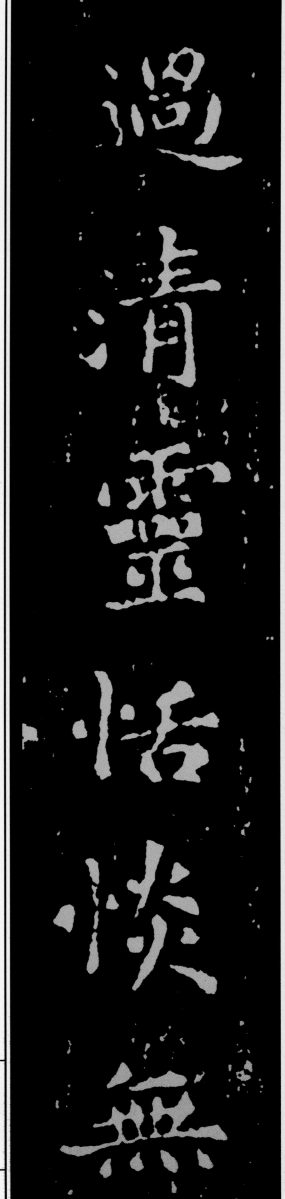

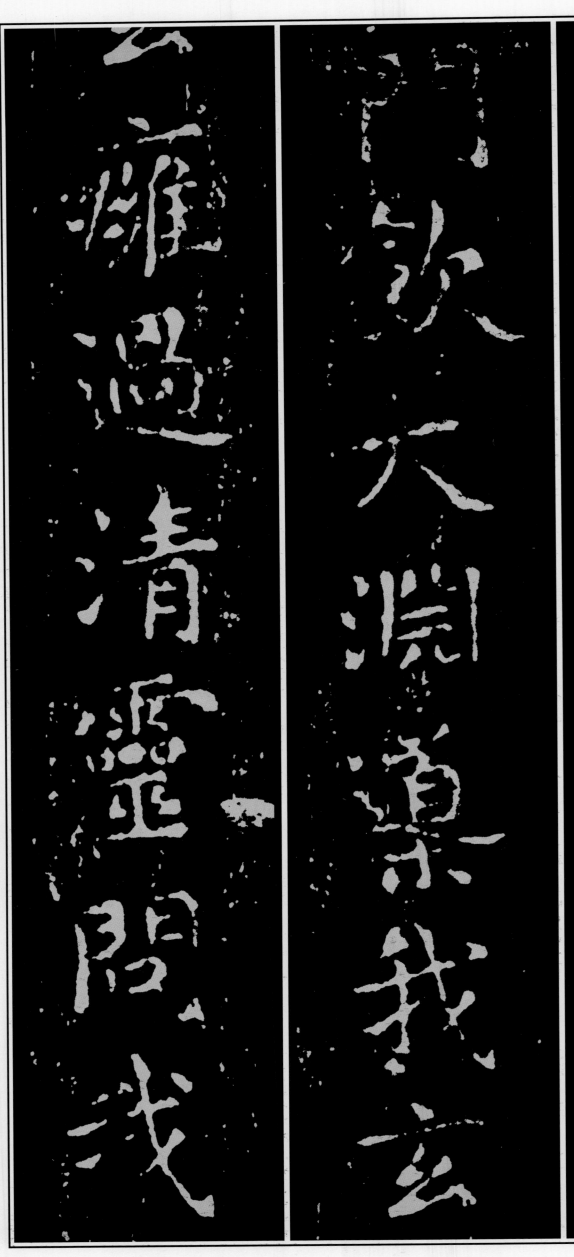
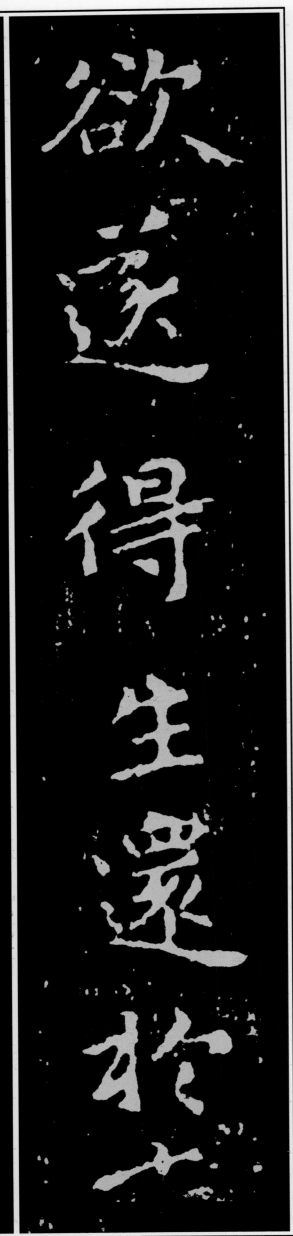

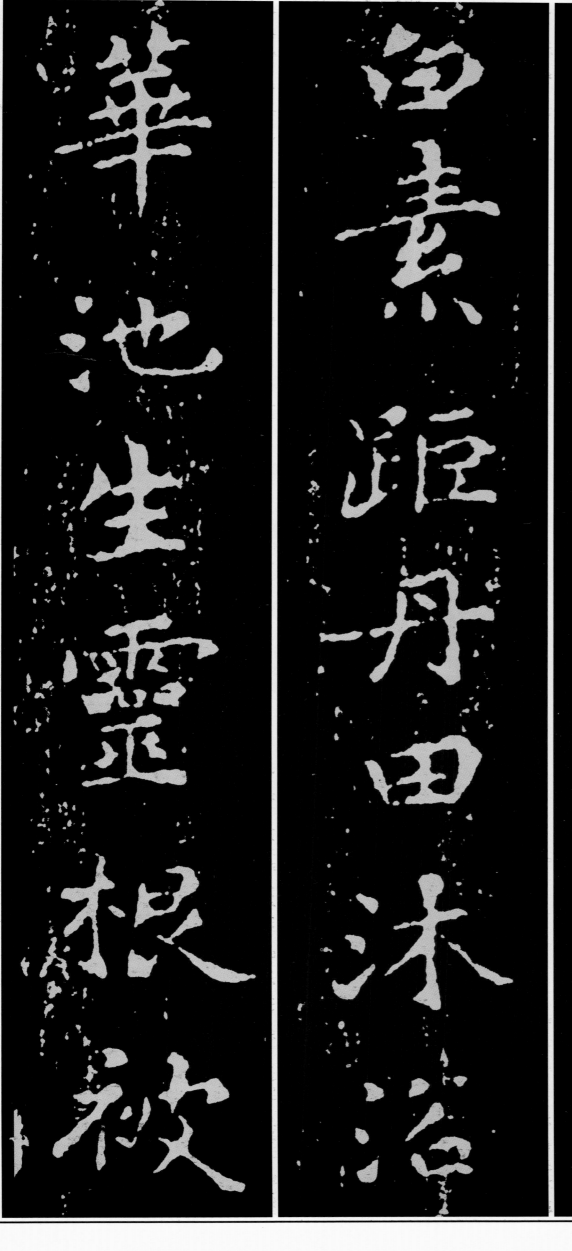

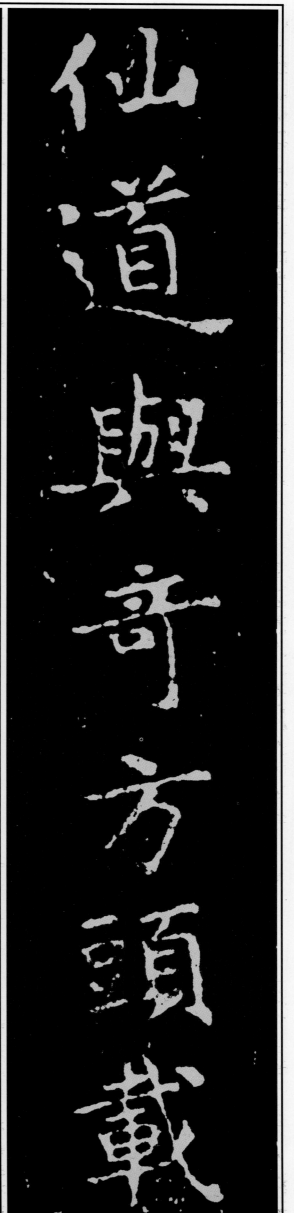

仙道與竒方頭載

白素距丹田沐浴

華池生靈根被

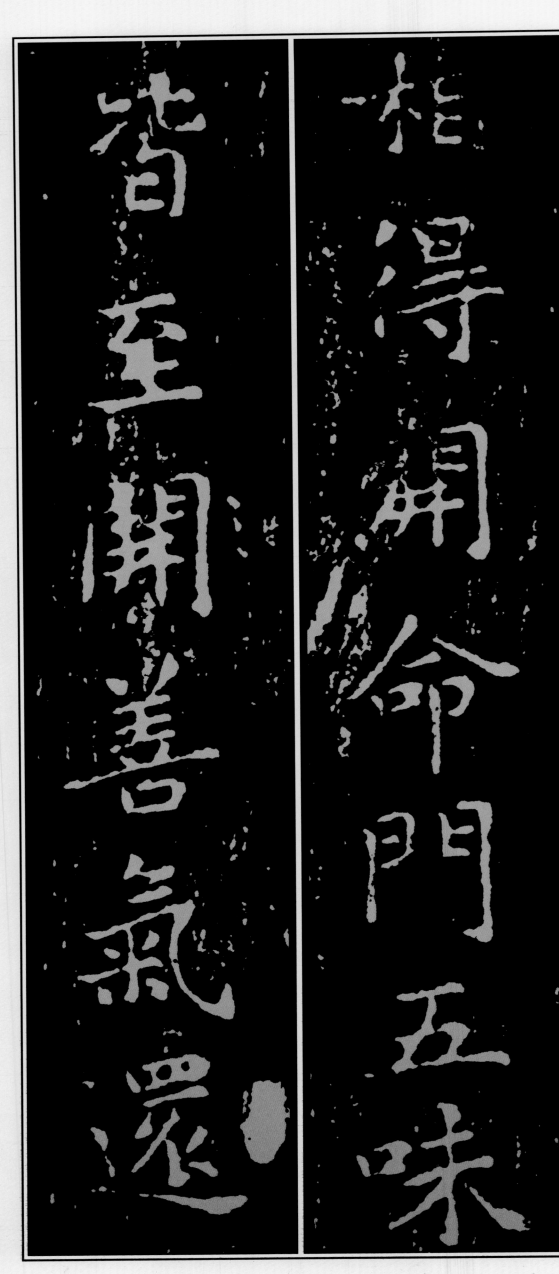

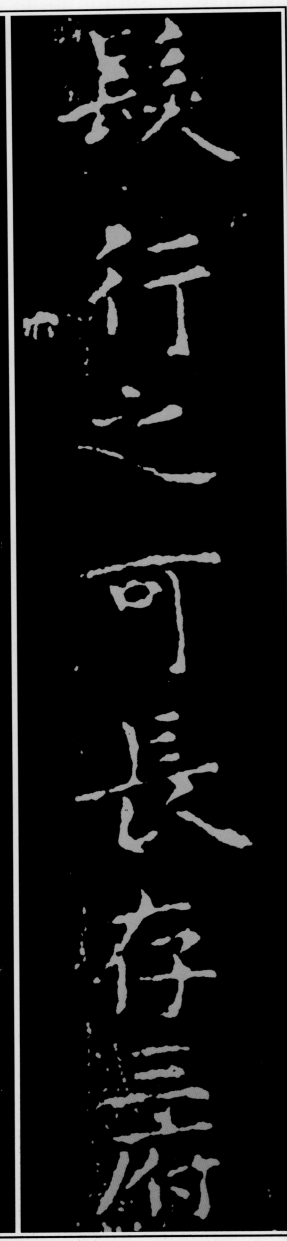

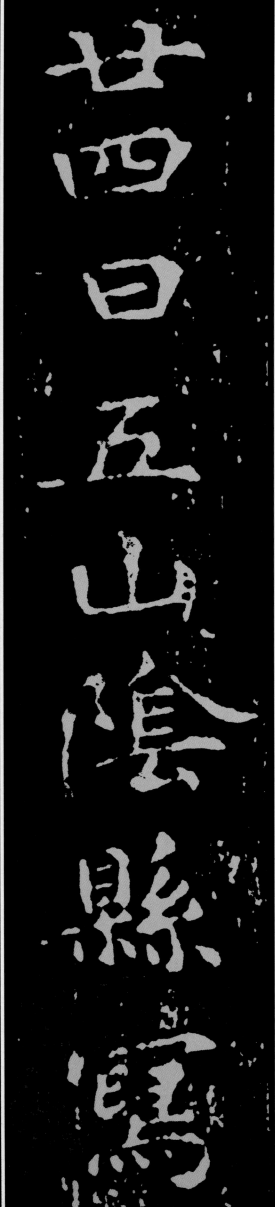
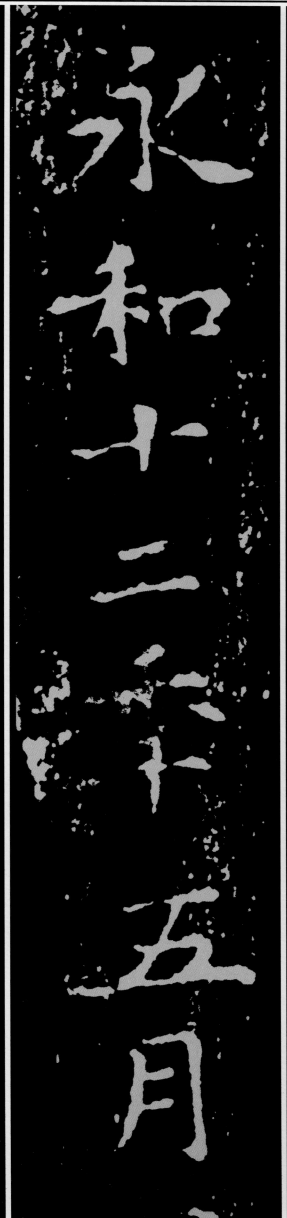
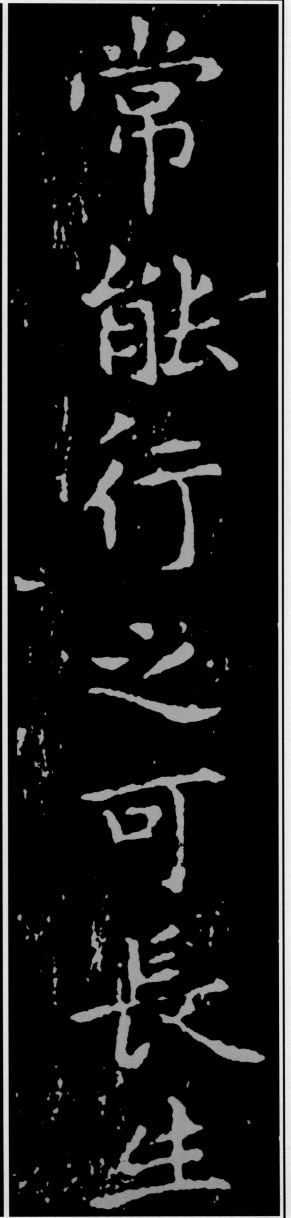